家庭美術館／美術家傳記叢書

浪漫・夢境
許武勇

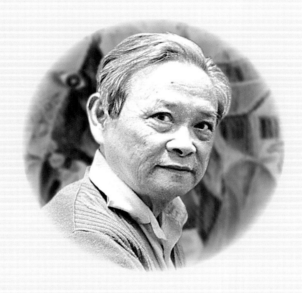

陳長華／著

國立台灣美術館 策劃　National Taiwan Museum of Fine Arts　藝術家 執行

照耀歷史的美術家風采

「家庭美術館——美術家傳記叢書」於民國八十一年起陸續策劃編印出版，網羅二十世紀以來活躍於藝術界的前輩美術家，涵蓋面遍及視覺藝術諸領域，累積當代人對前輩美術家成就的認知與肯定，闡述彼等在我國美術史上承先啟後的貢獻，是重要的藝術經典。同時，更是大眾了解臺灣美術、認識臺灣美術家的捷徑，也是學子及社會人士閱讀美術家創作精華的最佳叢書。

美術家的創作結晶，對國家社會以及人生都有很重要的價值。優美的藝術作品能美化國家社會的環境，淨化人類的心靈，更是一國文化的發展指標，而出版「美術家傳記」則是厚實文化基底的重要工作，也讓中華民國美術發展的結晶，成為豐饒的文化資產。

Artistic Glory Illuminates History

In order to organize the historical archives of Taiwan art, *My Home, My Art Museum: Biographies of Taiwanese Artists*, a consecutive series that recounts the stories of various senior artists in visual arts in the 20th century, has been compiled and published since 1992. Accumulating recognition and acknowledgement for their achievement and analyzing their contributions to the development of art in our country, it is also a classical series of Taiwan art, a shortcut to understand the spirit and Taiwanese artists, and a good way for both students and non-specialists to look into the world of creative art.

Art creation has important value for the country and society from which it crystallizes, and for the individuals who create or appreciate it. More than embellishing our environment and cleansing our minds, a fine work of art serves as an index of the cultural status of a country. Substantiating the groundwork of our cultural progress, the publication of these artist biographies consolidates the fine arts development in the Republic of China, turning it into a fecund cultural heritage.

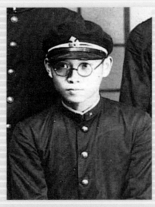

許武勇於畫室與作品合影

一、古都貿易商之子

許武勇生在臺南市一個貿易商家庭。他天資聰穎，在公學校就讀時，功課一直是名列前茅。他的美術成績也優於他人。二年級時，以〈提花燈〉作品獲得校內比賽優選獎。他用鉛筆畫的關公、張飛、劉備畫像，更受到同學的喜愛。他存世的許多作品為家鄉和童年記憶留下彩色的印記。

[右頁圖]
許武勇　煙火（局部）　1999　油彩、畫布　91×72.5cm

[下圖]
1991年，許武勇攝於日本東京上野國立西洋美術館前。

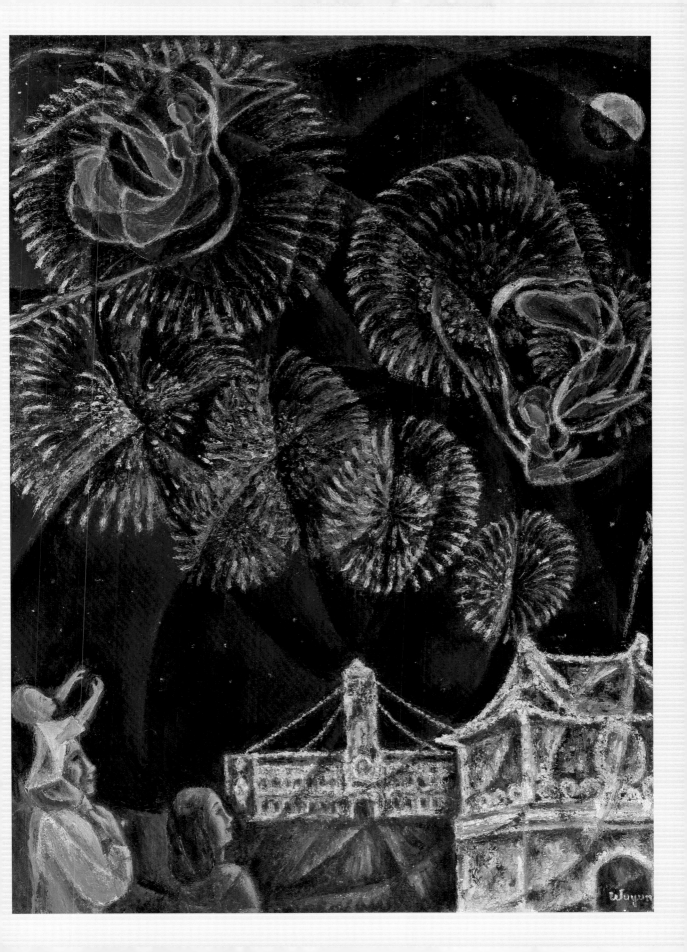

▊「大頭勇」生在花園町

　　1920年是臺灣被日本統治的第二十六年。當年臺南廳與嘉義廳合併改制為臺南州，臺南州廳就設在州轄市的臺南市。這一年，許武勇生在臺南市的花園町2丁目，也就是現今的公園路、民族路口一個貿易商的家裡。

　　許武勇的父親許望十九歲遠赴日本神戶，在一家進出口商行學習。二十三歲自己創業，成為從臺灣輸出香蕉到日本的第一人。他也一度開辦火柴盒工廠，後因罷工潮，只好結束事業，三十四歲那年返回家鄉。在許武勇出生不久，又到南洋，跟一位遠房親戚從印尼輾轉到法國，從事日本海產罐頭進出口生意。他曾以親身的經驗告訴許武勇：「這一生倘若要賺錢就不能待在臺灣，一定要到國外發展。」

　　正因為這樣執著的觀念，以及與太太個性不合，許望選擇離鄉背井的人生。他去法國時，許武勇兩歲。從歐洲返鄉時，許武勇已經是十三歲少年，還有一年就要從臺南市港公學校畢業。分別十一年的父親與幼

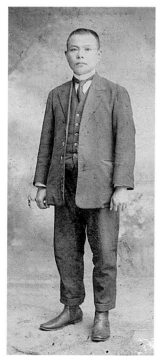

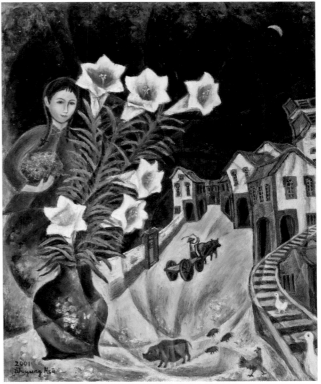

子重逢時，許望用歐洲人的方式親吻兒子的臉頰；許武勇晚年在回憶手記中寫道：「他的鬍鬚讓我感覺像刺一樣，我不太喜歡……父親出現以前，我全然不知我有父親。」

　　許望在外從商時，家中的四個孩子，包括許武勇和姊姊及兩個哥哥，都由他們的外婆陳韓梅、母親許陳玉盞、四姨陳笑和一名叫「雪花」的女傭照顧。因為家裡有積蓄，也有店面和房子租人。在物質方面，一家大小完全無所匱乏。許陳玉盞對孩子的營養非常重視。她常對人說：「阿勇一日可以吃半斤豬肉。」因為愛吃肉關係，許武勇笑稱他所以罹患大腸癌、狹心症和痛風是「被豬肉報冤仇」。

　　不過，除了缺少父愛，比起一般家庭的小孩，許武勇的童年生活似乎顯得多采多姿。尤其是有一位疼愛她的外婆，「因為兄姊中我最幼小，或者比較可愛。幼小時，我的眼睛比較大，頭特別大且禿頭。所以姊姊給我『大頭勇，龍眼

1923-1924年間，許武勇（左1）與兩位兄長及一位姐姐合影。

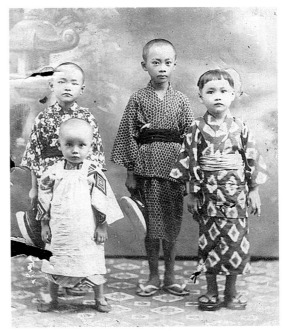

[右頁上圖]
許武勇　歌仔戲　2007
油彩、畫布　72.5×91cm

[右頁下圖]
許武勇　山伯英臺（1）
1974　油彩、畫布
91×72.5cm

目』的愛稱」。他在回憶錄裡寫道外婆是歌仔戲迷，會帶他到大舞臺戲院看歌仔戲，母親會帶他和兄姊去看馬戲團表演，女傭也會揹著他四處玩耍、買甜品零嘴。

▌牽著外婆看《山伯英臺》

　　臺南大舞臺戲院在1911年落成。根據臺南市文化基金會《王城氣度》月刊2008年的調查報導，臺南市從1906年到1986年間有四十家戲院。日治時期由於市區改正及運河的興建，從火車站、大正町（中山路）一路到末廣町（今中正路）是市內最重要的商業活動區域，光在這條動線上就有十多家戲院，其中包括大舞臺。臺南歌仔戲團「丹桂社」1925年在大舞臺演出，寫下臺灣第一個進入戲院內臺的歌仔戲團歷史。

　　許武勇到了九十多歲，還記得小時候跟外婆在大舞臺戲院看《山伯

1925年，以許武勇外婆為中心的家族照。許武勇站在外婆左邊。

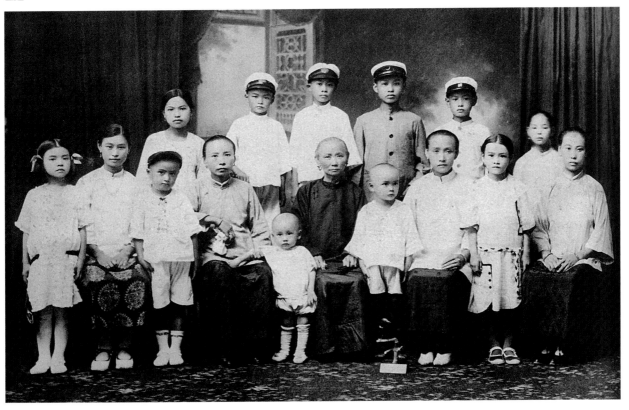

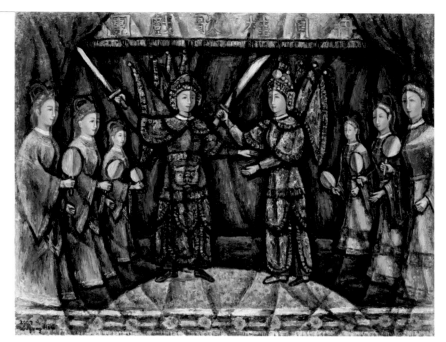

英臺》的情景。祖孫二人
走在石頭路上，纏足、挂
著拐杖的外祖母，還要他
這個尚未入學的孫子「做
第二支拐杖」。兩人氣吁
吁地到戲院，戲一開鑼，
許武勇坐在席上一邊聽歌
仔戲，一邊吃肉包子，一
下子就愛睏了。半睡半醒
之間，演員的粉妝服飾和
舞臺裝備還留給他印象。
後來，他也成為歌仔戲
迷。

　　從許武勇的一系列以
童年為題材的作品，可以
感受到他和姊姊的感情深
厚，也可以看到早年簡樸
的童玩遊戲、街頭迎神賽
會的熱鬧景象。許武勇似
乎很融入且享受各式各樣
的玩樂，在九十多歲還以
超人的記憶，紀錄了遊戲
的設計與玩耍方式。像他
最常陪比他長兩歲的姐姐
玩「跳圈」。玩之前，先
用白粉筆在地上畫幾個大
約30公分的圓圈，然後用
單腳或雙腳跳。這是他最

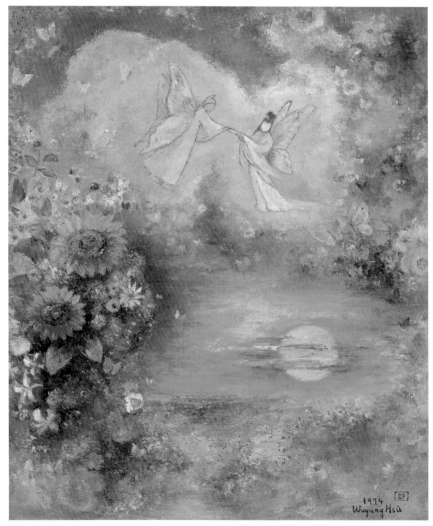

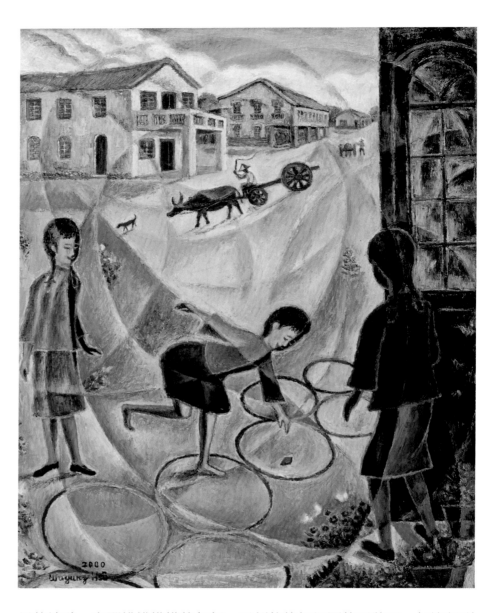

許武勇　跳圈　2000
油彩、畫布　91×72.5cm

早的塗鴉；在那懵懵懂懂的年紀，已經能夠把握圓的形狀了；但沒想到
他往後會走上藝術之路。

　　1927年，八歲的許武勇進入臺南第四公學校（後來改名為港公學
校）就讀。學習的科目包括國語、算術、地理、歷史、理科、圖畫、唱
歌、體操。在這些科目當中，他最喜歡圖畫科；一年級到四年級時，老
師教蠟筆畫，進入五年級開始有水彩畫教學。他總是日日在盼望等待這
每週才上一小時的水彩畫課程。

三國演義人像換鉛筆

　　許武勇在公學校的美術成績優於他人。一年級時，他喜歡用鉛筆畫三國演義的關公、張飛、劉備的畫像，同學看了驚羨不已，爭相用鉛筆跟他換畫像。小小年紀在學校以圖易筆，心裡有說不出的快樂，他也覺得納悶，為何同學都不自己畫呢？在公學校二年級時，他的一幅〈提花燈〉獲得校內比賽優選獎，掛在校長室公開展示。種種圖畫課優秀表現的往事，一一出現在他古稀年紀的一次訪談中，說著說著，他還露出難見的開心又得意的笑容！

　　除了繪畫，許武勇在課業方面的成績更是傑出，尤其是算術。從小被叫做「大頭勇」的許武勇不僅是頭大，而且天資聰穎，功課一直是名列前茅。他五年級時在書店看中一本日本著名高校的入學測驗題，央求母親買給他。母親認為已經購買學校指定的參考書而拒絕，他就以哭反抗，最後疼愛她的姨媽不忍，拿出二十五元的私房錢讓他將書買回家，才破涕為笑。

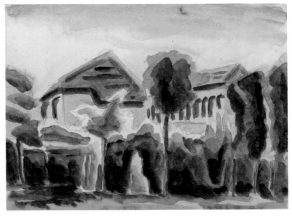

自1927年（八歲）開始習畫水彩的許武勇，留下數張1934年的水彩作品。

　　這本測驗題書到手之後，許武勇馬上做自我測驗，發現能夠解答其中一個超級難題，開心不已。隔日，他就拿此題去請教級任老師遠藤先生，不料遠藤老師竟然都解不出來。他連連稱讚許武勇太厲害。

　　許武勇確實聰明且記憶力超人，年逾九十還記得當年在公學校的所有授課老師和同班同學姓名，以及種種他經歷的小學生生活細節。也難怪他有一次接受記者訪問說：「我如果沒有做醫生和畫圖，一定會是非常成功的商人，因為我算術太好！」

許武勇　童年時之自畫像（1）
1999　油彩、畫布
91×72.5cm

許武勇　童年時之自畫像（2）
2003　油彩、畫布
91×72.5cm

許武勇在公學校就已經戴近視眼鏡。據他稱，學校千名學生當中，只有他一人戴眼鏡，同學都叫他「四個眼」。小小年紀就近視，也可能與喜歡閱讀有關。當年臺南圖書館就在他住家斜對面。二樓是大人讀書室，幼兒讀書室設在一樓。他下午有空就到圖書館看書，因為使用圖書館次數最多，所以圖書館職員會專程到校，贈送許多幼兒月刊或少年雜誌的附錄給他做為獎勵，他利用附錄的彩色厚紙製作玩具，讓同班同學羨慕不已，也看到「大頭勇」的另一面。

繽紛童年，油彩見溫情

許武勇　赤崁樓（2）
2007　油彩、畫布
91×72.5cm

許武勇在1965年到臺北定居直到2016年過世，雖然離鄉半個世紀，但是始終沒有忘記臺南故鄉。他在生命最後一年書寫的回憶手記當中，用相當篇幅來記錄他的童年、家庭生活以及家族的愛恨情仇等。他存世的許多作品也為記憶留下彩色印記。

〈童年時之自畫像（1）〉（1999）和〈童年時之自畫像（2）〉（2003）都是畫家以他就讀公學校為題材。畫面右側身揹書包的「大頭勇」小學生就是他本人，只是兩幅畫的背景不同。〈童年時之自畫像（1）〉畫的是他就讀臺南市立第四公學校（後來改名為港公學校）時，因校舍未蓋好，借用明治公學校舊校舍，校園就是赤崁樓的庭院。他以立體分割的技法，表現記憶深處的童年生活。畫的中心是掛有校名的赤崁樓石板城牆，分置於周圍的有狗隻、公雞和在古井旁邊洗衣的婦人。

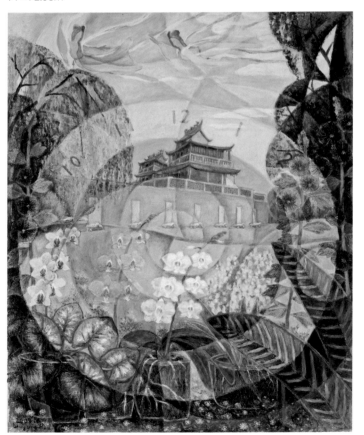

　　許武勇小時候怕狗。每當在校門口看到有流浪狗徘徊，他就站在一旁，等身材較高大的同學走近時，再跟著走進校門。至於校門前面那口井，對他來說也有一段難忘往事。原來有一個雨天，他在校門口滑倒，全身是泥。古井邊一位洗衣婦看到他在哭泣，就帶他到家裡，換上她兒子的乾淨衣服。「那天我若回家更衣，上學一定會遲到，遭老師用藤條打手心很痛喔！」好心的婦人事後還將他衣服清洗乾淨，同時用熨斗燙過才還給他。舊時代的人情溫暖讓他牢記終身，也認為這幅自畫像好像是一種禮讚，是滿懷感恩之情的作品。

　　〈童年時之自畫像（2）〉的許武勇學校，已從赤崁樓搬到舊運河（臺南港）附近。校地是從運河掘土填成的。他同樣以立體分割手法表現時空背景。畫面出現了學校附近行走的船隻、搬運貨物的馬匹、討海人信奉媽祖所建的海安宮等等。這一幅作品和他許多晚期的作品一樣，是參照西洋技法表現本土的題材元素，他以彷如輪盤在轉動著的構圖，追憶生命旅程的前段插曲，相較於平鋪直敘的呈現，更顯得浪漫而有趣。

　　許武勇彩繪的童年，主要記錄了

他和比他長兩歲的姐姐許富美，以及親戚家孩子玩樂的往事。他的畫也顯現古早時代孩童樸拙的遊戲，像〈相咬蟋蟀〉（1999）畫的是他和玩伴鬥蟋蟀。粗黑刀筆所刻劃的孩童臉龐，在暗黑背景襯托下格外突出，緊張而歡樂的氛圍滿溢於畫面。〈跳圈〉（2000，P.14）描寫的是孩童在街角樓前玩跳圈遊戲，從襯景的樓房建築與玻璃門窗，可以窺見當時臺南中上人家的住宅樣式。〈灌肚八仔〉（2000）則是回憶他和公學校同學、在夜間用酒瓶盛水灌肚八仔的樂事。

另外，在〈螢〉（2001）一作中，許武勇描寫小時候和姊姊捕螢的景象。現為臺北市立美術館典藏的〈臺南普濟殿前〉（2004），是以畫家故居附近的普濟殿取景。童年時候，每當有慶典舉行時，七爺八爺和車鼓陣都會登場遊街。許武勇由女傭揹著到廟庭看熱鬧，圖中可以見到他們的身影！幼時常陪外婆看歌仔戲的許武勇，在2007年完成的〈歌仔戲〉（P.13上圖），取材自回憶中的臺南「丹桂社」歌仔戲團的演出場面。畫刀厚塗的筆觸與人物位置安排，賦予這幅立體風格作品別出一格的動感

許武勇　相咬蟋蟀　1999
油彩、畫布　72.5×91cm

[右頁上左圖]
許武勇　灌肚八仔　2000
油彩、畫布　91×72.5cm

[右頁上右圖]
許武勇　螢　2001
油彩、畫布　91×72.5cm

[右頁下左圖]
許武勇　臺南普濟殿廟庭
2006　油彩、畫布
91×72.5cm

[右頁下右圖]
許武勇　幼年時之回想
2007　油彩、畫布
91×72.5cm

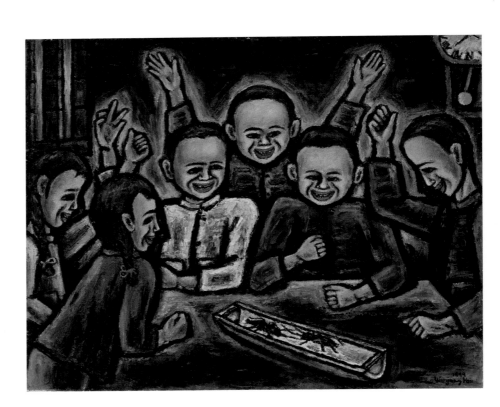

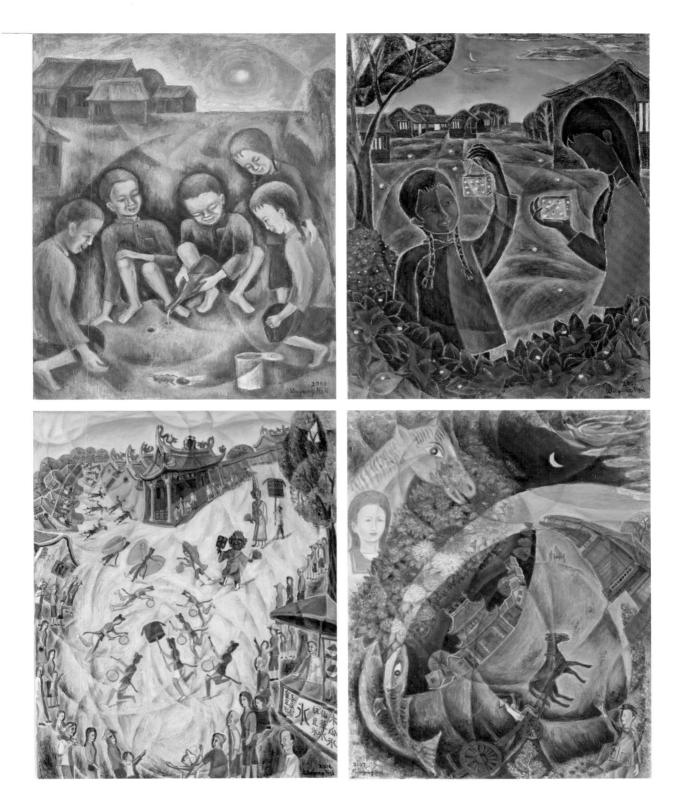

效果。〈幼年時之回想〉（2007）則是在公學校教室晚自習的回憶。晚自習
是為了能考取高校，但學生也能苦中作樂，集資買花瓶，從花壇採花，裝
飾在木造教室裡。芬芳的畫中還有上學途中所見到的馬車和廟宇等。

▌故鄉的記憶留存畫裡

　　生在臺南的許武勇於他在世的九十七年當中，有七年到臺北就讀高等學校、五年留學日本、一年前往美國深造，在1965年遷居臺北。等於六十四年的時間都是離鄉背井。但他的懷鄉題材作品從1942年持續到生命的最後幾年，足見他對出生地和成長所在的濃郁感情。

　　2000年那年，八十一歲的許武勇完成〈臺南市花園町〉（P.10右圖），畫中鳳凰樹後面的樓房就是他的出生地。鄰近住家的大水溝是他難忘的恐怖所在，因他曾經在玩耍時失足落入水溝，足足養傷一個多月才痊癒。

許武勇　臺南市看西街
2002　油彩、畫布
72.5×91cm

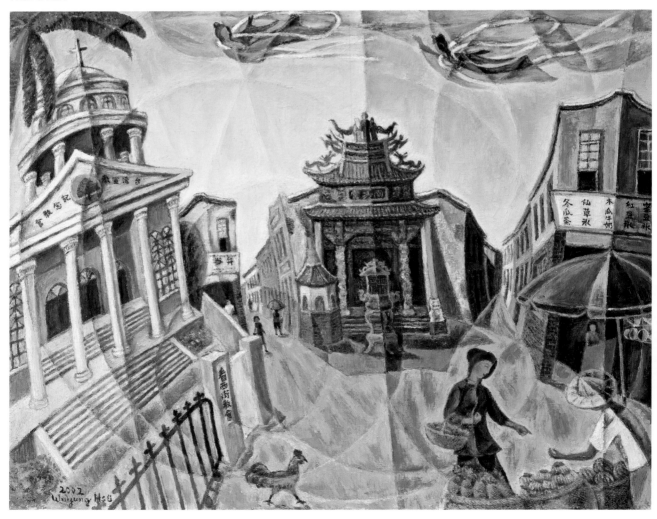

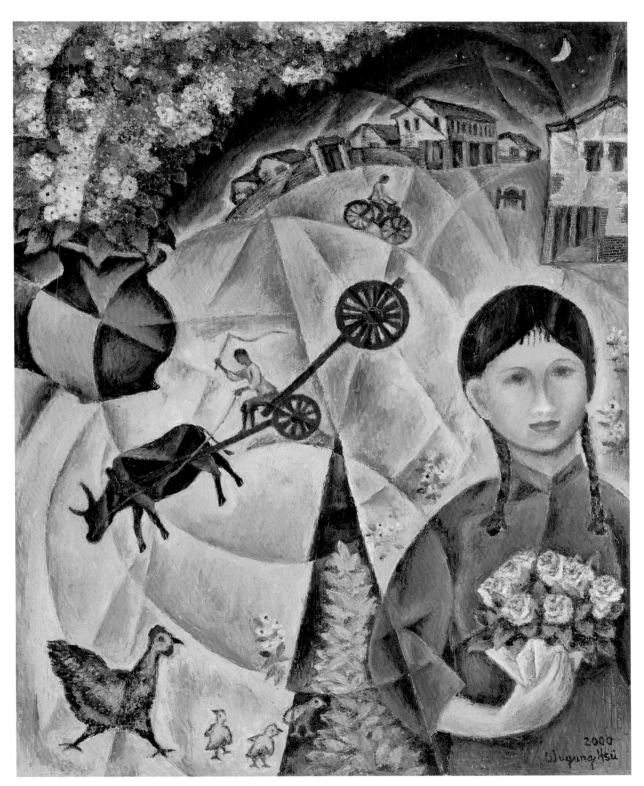

許武勇　故鄉　2000　油彩、畫布　91×72.5cm

而圖左露出一截的紅磚建築，是1919年成立的「財團法人臺南公館附屬圖書館」（後改為南市公共圖書館，現址為遠東百貨公司公園店）。畫家描繪記憶中的花園町顯得純樸而寧靜。趕著牛車的農夫、母雞領頭的雞群、空中成對翱翔的歸雁、紅色夕陽所薰染的古都街道……顯見畫者不再完全受立體派牽制；更多的本土元素加諸於來自西洋的繪畫養分，他所嚮往的創作自由也更得盡情發揮。

〈臺南市花園町〉畫中的樓房、牛車、雞群，也出現在同一年畫的〈故鄉〉，此畫以組合記憶的方式，另加入了花與少女，營造出月夜星空下的情境。〈舊庭園（臺南）〉（1993）、〈春天〉（2000）都是從故鄉住家的二樓陽臺望見鄰居古厝。〈懷念的小巷（2）〉（2001，P.11上右

【關鍵詞】

立體派

立體主義（Cubism）是現代西方藝術的一種畫風，也是前衛藝術運動所稱的流派之一的「立體派」。開始於1906年，由當時居住在巴黎的勃拉克和畢卡索所建立。1908年在法國的一個展覽會上，藝評路易·沃克塞爾（Louis Vauxcelles, 1882-1963）在雜誌撰文，稱勃拉克的作品〈勒斯塔克的房子〉是一堆立方體組成。立體派因而得名，以後並被廣泛使用。但是作為創始者的勃拉克與畢卡索，反而相當地少用。畢卡索到1907年畫〈亞維儂的少女〉之後，「立體主義」在他作品才再現光彩。

立體派的特色是追求碎裂、解析、重新組合的形式。將人之社會屬性抽離，打破傳統的體積概念，從原始風格和分析科學著手，創造出嶄新的造型語言。藝術家以許多的角度來描寫對象物，將其置於同一個畫面之中，以此來表達對象物最為完整的形象。物體的各個角度交錯疊放，造成了許多的垂直與平行的線條角度，散亂的陰影打破傳統西方繪畫的透視法，排除藝術模仿生活主流思想。背景與畫面的主題交互穿插，讓畫面創造出一個二度空間的繪畫特色。

初期的立體派主要受黑人雕刻及塞尚影響；而後發展為分析的立體派，將對象完全解體，畫面空間呈平面化。到了1912年，出現了總合的立體派，重現物象的形態，畫面加上文字和其他素材，以拼貼式完成，色彩較前兩期豐富。立體主義在二十世紀的最初十年影響了全歐的藝術家，並帶動一連串的藝術改革運動，如未來主義、結構主義及表現主義等。

勃拉克　勒斯塔克的房子　1908
油彩、畫布　73×60cm
伯恩美術館典藏

許武勇　舊庭園（臺南）
1993　油彩、畫布
91×72.5cm

圖）、〈臺南市看西街〉（2002，P.20）、〈臺南車站前〉（2009，P.24上圖）等作品是許武勇以早年臺南街市風景入畫。另外，古蹟與寺廟也是古都的特色。包括〈臺南媽祖宮（2）〉（1999，P.25）、〈臺南關帝廟前〉（2002，P.24下圖）、〈赤崁樓（1）〉（2002，P.26下圖）、〈臺南市西羅殿〉（2003，P.27下圖）、〈安平古堡〉（2003，P.26上圖）、〈臺南普濟殿前〉（2004）、〈臺南藥王廟〉（2004）、〈臺南孔子廟〉（2005）、〈赤崁樓（2）〉（2007，P.16）、〈臺南五妃廟〉（2007）、〈臺南開元寺之三塔〉（2007）、〈臺南天主堂〉（2008）、〈法華寺〉（2009）等，他所畫的這些地方都有他童年留下的足跡。

許武勇
臺南車站前　2009
油彩、畫布
72.5×91cm

許武勇
臺南關帝廟前
2002　油彩、畫布
72.5×91cm

24

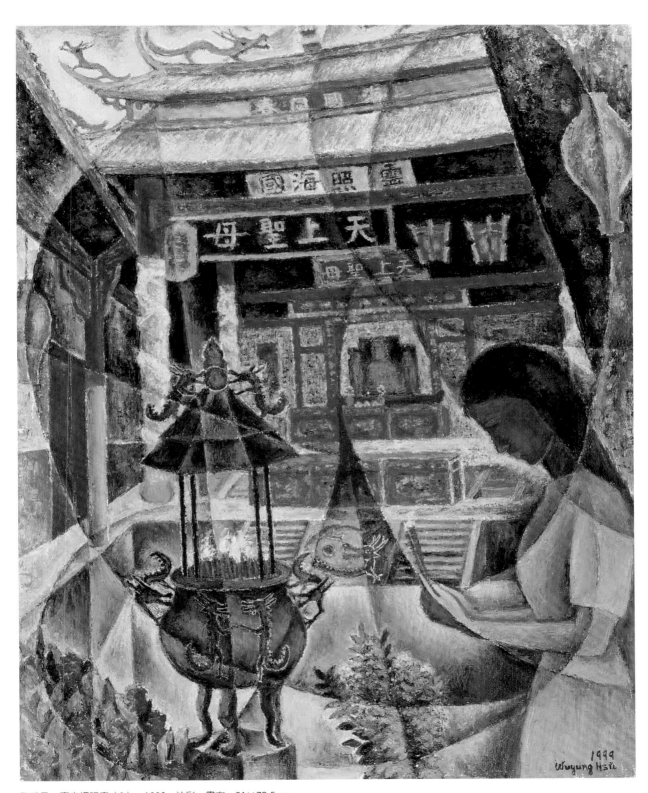

許武勇　臺南媽祖宮（2）　1999　油彩、畫布　91×72.5cm

許武勇
安平古堡　2003
油彩、畫布
72.5×91cm

許武勇
赤崁樓（1）　2002
油彩、畫布
72.5×91cm

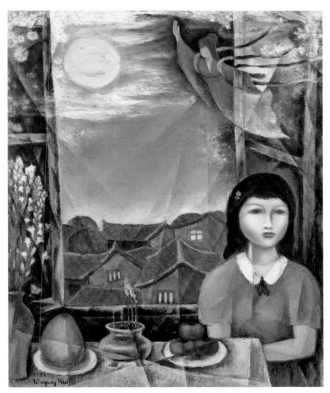

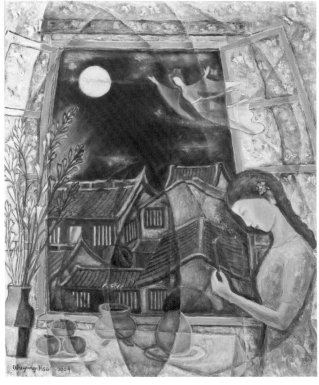

許武勇的〈中秋（1）臺南市〉（1995）
和〈中秋（2）〉（2009），則是以中秋祭月
為題。美貌如花的少女背對著月娘，或低
頭若有所思。窗外明月映照著傳統住屋，
嫦娥翩然飛過，帶來什麼訊息？抑或只留
下更多的思念？這兩幅作品有部分施以立
體派手法；但寫實的筆觸及唯美的色彩鋪
陳，都表現出許武勇晚期的力道和造詣。

二、臺北高校學生的
畫家夢

許武勇1933年考取臺北高等學校，接受日本美術老師鹽月桃甫長達七年的教導，不但開啟了他的藝術人生，也讓他享受美術世界之樂趣。鹽月老師教他「不要用手畫，要用頭腦畫」讓他得以透過自由思考，追求有個性、有創造性的繪畫風格。

[右頁圖]

許武勇　迷路上之故鄉　2007　油彩、畫布　91×72.5cm

[下圖]

1937年，臺北高校尋常科同級生合影。後排左起為林宗義、吳作仁、王育霖。前排左起翁廷雄、許武勇、洪耀德。

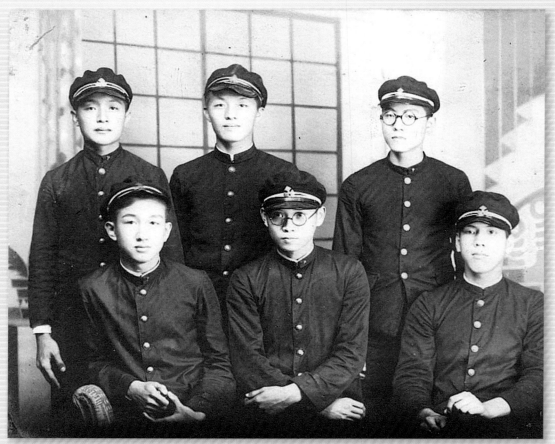

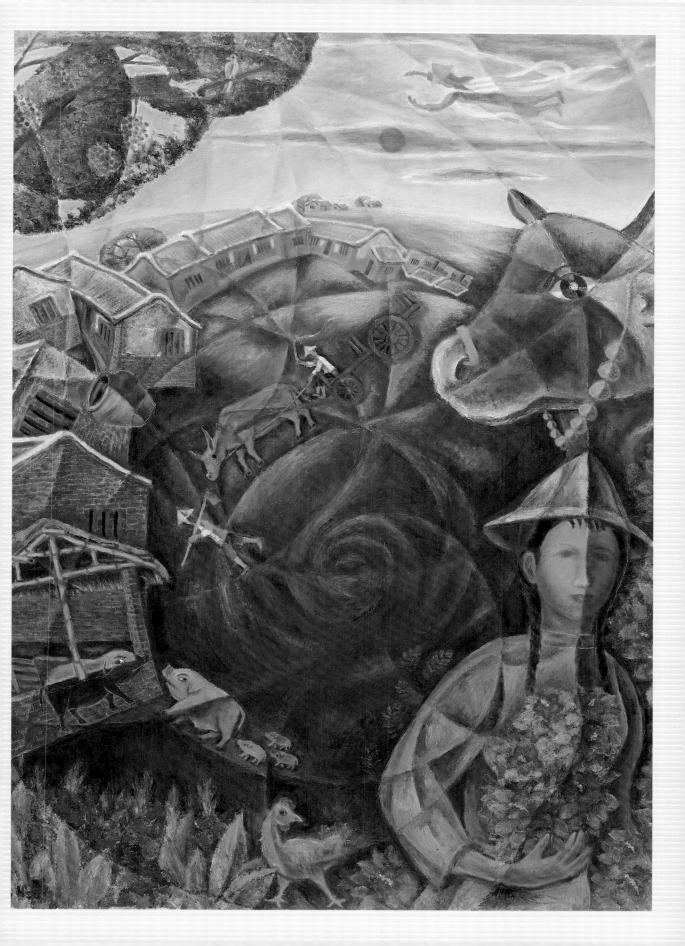

學校建築散發光輝

[上圖]
許武勇在臺北高校時的成績單，為全班之冠。

[下圖]
許武勇讀書時代的臺北高校校舍，校舍竣工前是借用臺北一中的校舍，即現今的建國中學。

臺北高等學校是「臺灣總督府臺北高等學校」的簡稱，或者稱為臺北高校，創立於1922年，為臺灣日治時期臺灣總督府的七年制高等學校，設有四年制的尋常科（等同中學程度），收取小學畢業生或經考試的錄取生，三年制的高等科則同於大學預科。這一所學校的入學者，幾乎以日本人為主。尋常科學生每年招收四十名，其中四個名額給成績優異或有較好家庭背景的臺灣子弟。像李登輝、辜寬敏、黃啟瑞、李鎮源、林宗義、魏火曜、邱永漢、辜振甫、林挺生等政經和醫界名人都是該校早期的臺籍校友。

許武勇1933年以第一名畢業於臺南市港公學校（今協進國小）後，學校老師鼓勵他參加臺北高等學校尋常科的會考。但是他的父親起初持反對意見，不贊同兒子離家到異鄉求學，後來經過遠藤級任老師和內山校長不斷地勸說，許父才點頭。許武勇報名參試，和全臺的兩百五十名報考學生激烈競爭下，金榜題名，進入臺北高等學校尋常科。他是臺南市港公學校首位，也是唯一一位考上臺北高等學校的畢業生。

臺北高等學校在位於今天和平東路的校舍竣工前，是借用「臺北一中」（今建國中學）的校舍。許武勇公學校畢業旅行從臺南到臺北，經過南海路臺北高等學校時，同學都用羨慕的口

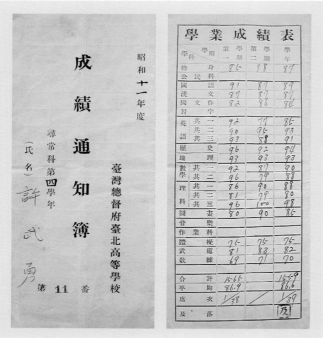

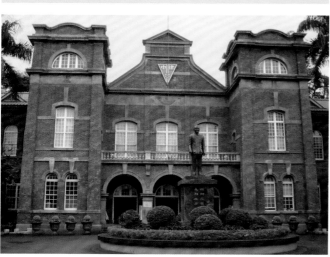

許武勇　臺北高校時之自畫像　2003　油彩、畫布　91×72.5cm

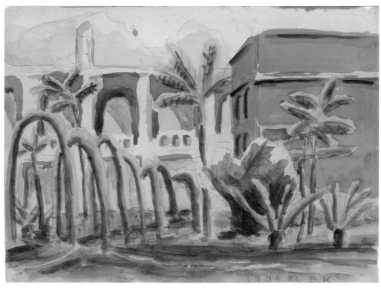

氣說：「這是你要去入學的學校喔！」當刻他覺得害羞，內心卻是無比驕傲。他曾回憶說：「從未看過那樣美麗且是三層樓的學校，看起來好像會散發出光輝！」

▋藝術啟蒙老師鹽月桃甫

　　許武勇入學後，他住的學生宿舍「七星寮」是以臺北近郊七星山命名，就在臺北一中旁邊。「七星寮」宿舍前有日式庭園，也有球場。他對於周遭環境相當滿意。因為除了宿舍本身的公共設施，課後時間還可以和同學到過街的植物園散步。許武勇完成於1936年的水彩畫〈臺北一中校舍〉，便是描寫從七星寮學生宿舍所望見的臺北一中樓房校舍景致。他以手指沾塗水彩顏料作畫，畫面出現了十七歲少年的膽識，也打破了初學者對具象寫實

[上圖]
許武勇　臺北一中校舍　1936　水彩　38×29cm

[下圖]
許武勇　校舍風景　1934　水彩　尺寸未詳

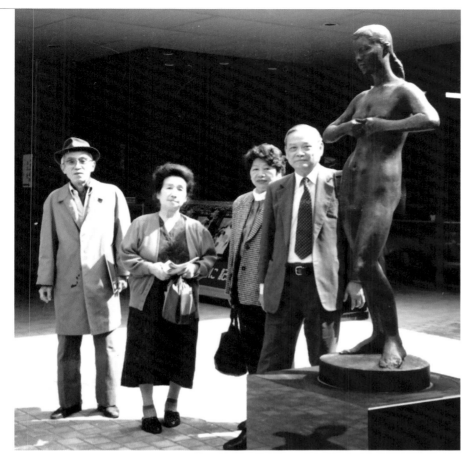

的依賴。

許武勇藝術人生的重大關鍵，是在高等學校尋常科就讀時，遇到從東瀛渡臺的美術老師鹽月桃甫（1886-1954）。鹽月於1921年來臺，一直待到1946年高等學校廢校才回日本。許武勇生前一直念念不忘這位恩師，「我一生的幸運是有緣遇到鹽月先生，因為他的啟發和影響，我可以每天畫畫，享受美術世界之樂趣。」

當年高等學校的老師都穿著公定的制服，夏天白色，冬天換上黑色。在高校七年，許武勇從未看過鹽月老師穿制服。許武勇回憶在高等學校第一堂美術課見到鹽月時，老師穿著有粗條紋的紅褐色西裝，領帶也是同一色系，西裝無論剪裁或顏色看來甚為講究，還習慣戴著土耳其帽，遮掩微禿的頭。由於和其他老師不同裝扮，所以剛入學的同班新生都不認為他是老師。

2001年1月間，「鹽月桃甫展」在鹽月故鄉的宮崎美術館舉行時，許武勇受邀前往，在美術館演講「臺灣美術開拓者鹽月的一生」。許

[左上圖]
1988年許武勇（右）到日本宮崎縣立美術館參觀鹽月桃甫的遺作，鹽月夫人（左2）也在場。

[左上圖]
鹽月桃甫像，攝於任教臺北期間。

[右中圖]
2001年的「鹽月桃甫展」的海報。（藝術家出版社提供）

[右下圖]
2001年「鹽月桃甫展」宣傳品上有註明許武勇講演的消息。

2001年，許武勇到日本宮崎縣立美術館參觀鹽月桃甫展。他背後展覽告示牌上印著鹽月桃甫的作品〈山地之女〉。

[上右圖]
2001年許武勇到日本宮崎縣立美術館參觀鹽月桃甫展，與鹽月作品合影。

2001年許武勇（右）於日本宮崎縣立美術館講演，與森三枝子（中，美術評論家）、陳燕南（臺灣駐日代表文化組長）合影。

武勇為展覽畫冊書寫的〈一生精力為臺灣美術燃燒盡失的鹽月先生〉一文，後來經臺北南畫廊的黃于玲整理後，在該畫廊的資訊網發表。

許武勇在文中提到鹽月先生1921年來臺時，臺灣還沒有販售油畫顏料。鹽月桃甫是臺灣美術史上第一位移植油畫美術到臺灣的人。1927年，臺灣總督府接受他和石川欽一郎（1871-1945）、鄉原古統（1892-1965）、木下靜涯（1889-1988）等四位畫家的聯名建議，創辦「臺灣美術展覽會」（即臺展），成為臺灣有史以來集合名家作品的最大規模美展。此展後來以其權威性及長年累積，影響並操控了臺灣美術之發展路線。

[右頁圖]
許武勇　紀念演講會　2001
油彩、畫布　91×72.5cm

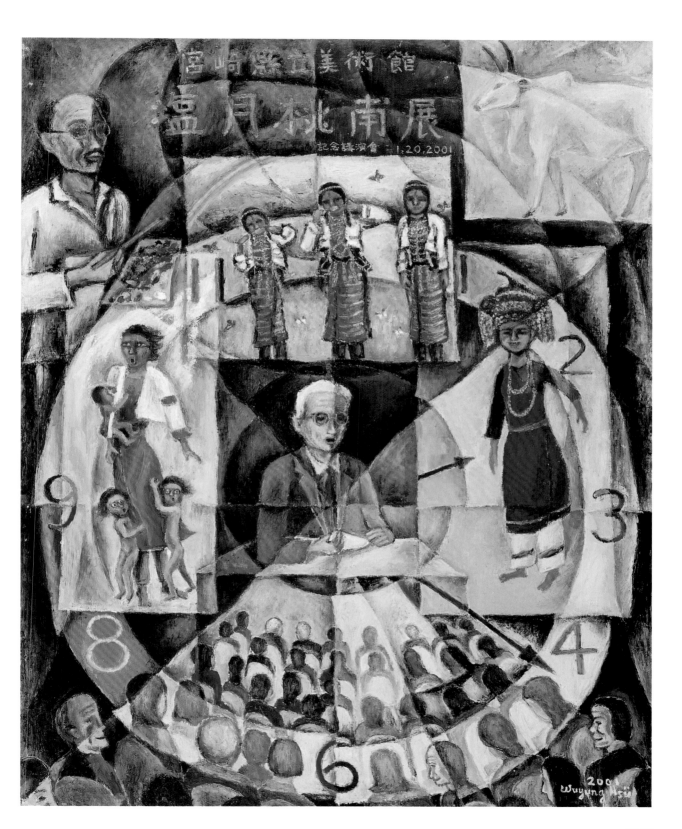

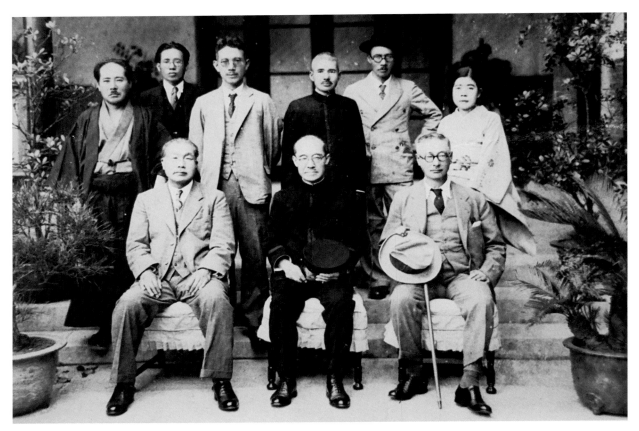

[上圖]
1933年第7回「臺展」審查委
員在臺北教育會館前面合影。
前排右起:藤島武二、幣原校
長、結城素明;後排左起:小
澤秋成、廖繼春、木下靜涯、
鄉原古統、鹽月桃甫、陳進。

[右頁中圖]
鹽月桃甫 魚2 1951
油彩、畫布 16×23cm

[右頁下圖]
鹽月桃甫 少女 1953
油彩、畫布 73×60.6cm

在臺北師範學校任教的石川欽一郎擔任六年審查委員,在臺北高等學校
的鹽月桃甫擔任十年審查委員。石川欽一郎到英國學習,受英國學院派
水彩畫薰陶;鹽月桃甫則以研究美術的學習者態度,追求自我風格的油
畫。

▋不要用手畫,要用頭腦畫

在許武勇生前於《藝術家》雜誌所發表的〈鹽月桃甫與石川欽一
郎〉文中指出:從學生的嚴謹作畫態度看,石川欽一郎的教學法是嚴格
的學院派教條式;鹽月桃甫的教學法是全然不同的自由主義教學法。他
以親自受教的體會,說明鹽月桃甫從來不教如何畫的技法。長達七年
的學習過程當中,這位老師總是一再提醒他「不要用手畫,要用頭腦

[上左圖]
許武勇翻譯鹽月桃甫文章的手稿。

[上右圖]
許武勇於《藝術家》雜誌上所發表〈鹽月桃甫與石川欽一郎〉文章的書影。

畫」。也要學生透過自由思考，追求有個性、有創造性的繪畫風格。

鹽月桃甫出生於日本九州宮崎縣。1912年從東京美術學校畢業後，來臺前在大阪等地任教並從事創作。據許武勇說，當年高校尋常科的圖畫課教育，主要在傳道解惑「美的認識」和「創造精神」。鹽月桃甫在教導學生對美的認識，總是強調「觀照」的重要性，並說：「對客觀物的認識與對畫家心內美的認識取得一致的點，這就是觀照；以觀照製作出來的就是畫。」他深受啟發。到了四年級時，鹽月桃甫解說構圖、色彩與人之間的心理關係，又以彩色超大的畫作印刷品，說明印象派、立體派、未來派、表現派、超現實派、樸素派、野獸派等現代畫派，讓他大大地吃驚，這是他第一次看到傳聞中的現代繪畫。沒想到美術的世界竟然有如此遼闊的自由思考空間！畫者的觀念與呈現出來的作品也使得他大開眼界。另外，鹽月桃甫也會規定尋常科學生修畢時必須繳交一篇有關美術研究的論文。這種教學在許武勇看來，在當時臺灣是僅有的，說不定在日本也少見。

許武勇對他恩師的藝術有深入研究。他發現鹽

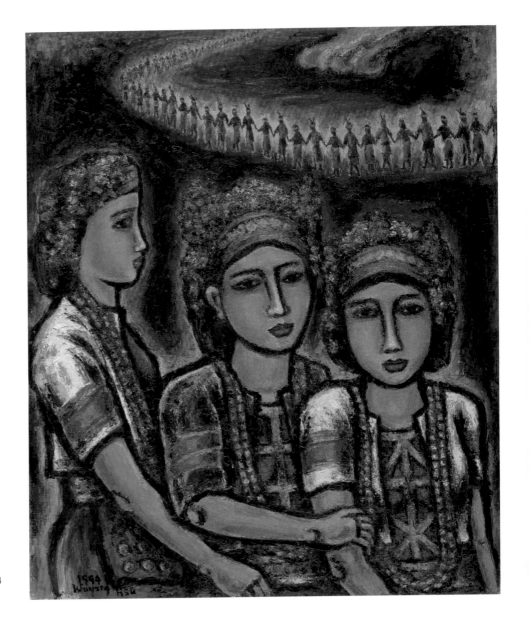

許武勇　原住民之祭典　1994
油彩、畫布　91×72.5cm

月桃甫來臺之前的畫風，多少帶著日本有名的「浪漫頹廢派」畫家竹久
夢二（1884-1934）的日本情緒，竹久夢二在作品中將他與生俱來的多愁
善感氣質表露無遺，也創造出獨有的虛幻、飄浪與傷情的抒情美學。鹽
月桃甫在追隨竹久夢二一段時間之後，筆觸轉變為飽藏著熱情和詩意，
鮮明澎湃的藍色、綠色與紅色等色彩在中間色作背景的畫面上，如同狂
嘯卻又綺麗的交響曲。1933年他初次見到鹽月桃甫時，這種獨有的「鹽
月」風格已經形成。

　　鹽月桃甫在連續擔任「臺灣美術展覽會」審查委員十多年時間，每
年都出品兩幅100號以上的大畫和一幅30號的作品，他稱是要以此刺激

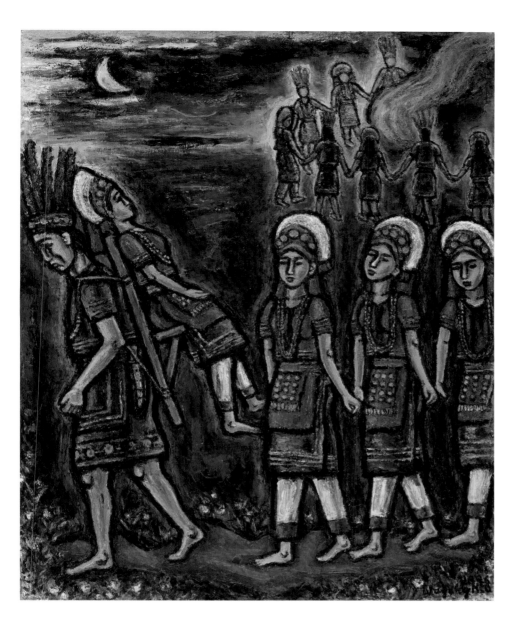

許武勇　原住民之婚禮（臺灣）　1996　油彩、畫布
91×72.5cm

臺灣年輕畫家；不過許武勇認為，他老師是因為很喜歡畫原住民題材，所以情不自禁畫那麼大的畫！

　　鹽月桃甫來臺後熱愛原住民是事實。1935年，許武勇被選為高校尋常科繪畫部（美術社）的學生委員，因而時常到鹽月桃甫的住處。第一次走進玄關，就讓他大吃一驚。從進門開始，滿屋擺滿了臺灣原住民的文物，包括衣飾、用刀、雕刻品，以及臺灣布袋戲布偶等民間藝品。整個氛圍就像是一個臺灣民俗博物館。感情投注得如此深，難怪他將教學以外的時間都花費在畫臺灣原住民。

[右頁圖]
許武勇　母（鹽月桃甫原作
臨摹）　2003　油彩、畫布
199×91cm

▍十八歲〈自畫像〉像「禽獸」

　　鹽月桃甫有一幅名為〈母〉的作品最讓許武勇難以忘懷。這幅150號的大畫是他讀高校一、二年級時，鹽月桃甫在南海路教育會館（後來的美國新聞處圖書館）個展展品之一。描繪1930年臺灣發生霧社事件時，日軍大勢鎮壓，殘殺無辜。一名原住民母親和三名子女恐懼無依的場景。遠處炮火連天，近處則有毒瓦斯施放。母親懷抱著幼嬰，腳邊兩名孩子緊抓著她不放。慘叫聲彷彿躍然畫布上。

　　許武勇在回憶錄如此描述該畫：「那表情已非人類應有的面目。母親放大的雙眼、因神經緊繃所屈伸的雙手，表現出的是一種近乎野獸的母性愛。懷抱中的孩子雙唇烏紫，生命已在旦夕，而腳下的稚子死命抱

[左下圖]
鹽月桃甫與其作品〈母〉合影。（藝術家出版社提供）

[右下圖]
2003年，許武勇為將鹽月恩師之繪畫思想留給後世，仿作此作品〈母〉。

住母親雙腿，驚恐的神情完全被四處瀰漫的毒煙所震懾。這是野獸在瀕臨死亡時才會有的樣子啊！」鹽月桃甫以畫筆表達他內心的憐憫和悲痛。這幅形同悲劇史詩的畫作，不幸在一次水災中消失，目前僅能從黑白照片欣賞。2003年，許武勇根據照片的尺寸和現場觀畫的記憶，仿製了一幅〈母〉，向恩師致敬。

　　許武勇就讀高校尋常科時，每月都盡力節省生活開銷，將剩餘的錢用在購買油畫顏料。1937年，他十八歲進入高校高等科一年級時，畫了一幅〈自畫像〉參加開校紀念日在教育會館的展出，他認為「這張野性強烈怪異的作品是臺灣畫壇第一張立體派作品」。該作品驚動了學校的師生，有人批評畫中的立體分割手法，認為許武勇把自己的面貌畫得像禽獸！不過觀眾當中也有知音；文學家兼詩人根津金吾教授便讚美不已，表示許生若能以相同研究的精神投入科學研究，必能成為傑出的科

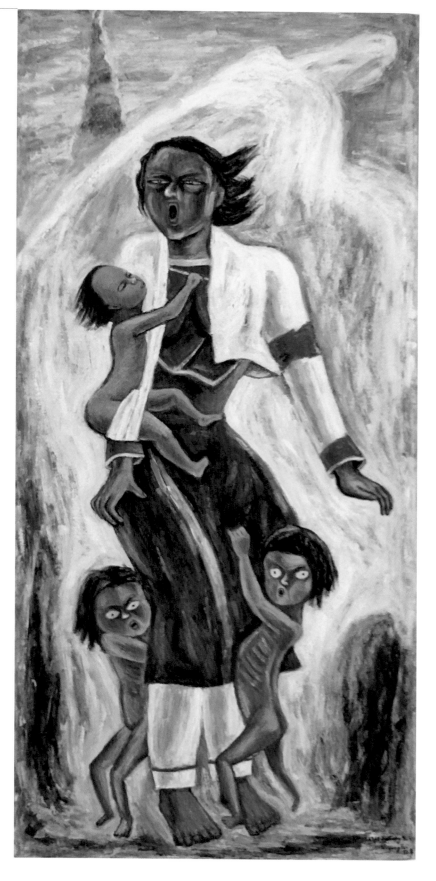

41

學家。該畫作後來經許武勇送給高校同學翁廷雄，現在下落不明。

高校生研讀二十巨冊《生命的科學》

許武勇在生前經常提到，臺北高校是他人生學習的最重要階段。在這個臺灣處於殖民地的時代；他很幸運碰到的幾位日籍老師都具有風骨，是人格者也是學有專精、且能夠善待學生並循循善誘的好老師。他在學業和為人處事等方面都獲得良好的啟迪和指引。

除了鹽月桃甫，臺北高校學校的宿舍舍監荒川重理（1884-1976）也是他敬重懷念的老師。他也是許武勇尋常科時的級任導師。日治時代的學校不時有日籍學生與臺灣學生差別待遇，但荒川重理都一視同仁。他和太太沒有孩子，把學生當作自己子女照顧。

許武勇在高校尋常科時代，不僅熱中於繪畫學習，對宇宙秩序、生命價值和生老病死都充滿了疑惑和求知欲望。有一天，他在宿舍問荒川老師：「我們人生在這世上的意義是什麼？」，荒川重理回答：「一起合著生活是善，背離了則是惡。」許武勇認為他一生能夠向善的方向努力，都是來自荒川重理的教導。

當時藏書豐富的高校圖書館有一套英國著名學者威爾斯（H. G.Wells）所著的《生命的科學》（The Science of life），整整二十巨冊。這套書所談到的範圍，包括人生所有的知識，諸如生命的起源、地球的歷史、動植物學、化學、細菌學、遺傳學等。許武勇發現後大感興趣，就逐一將它借出閱讀。由於使用學生宿舍的自習室需要級任導師蓋章。荒川重理老師每次都微笑地幫他蓋章，還跟他説：「許君愛看此書？」後來他從尋常科進入高等科就讀，憑藉著在這部書上所吸收的知識做基礎，在其指導下用顯微鏡觀察貝類等各種生物的排泄消化器官，更是得心應手。日後他參加東京大學醫學部考試的相關考題，都出自荒川重理教導。他得以過關，為此更感念恩師了。

1937年，高校時期的許武勇（尋常科時代）。

荒川重理的身影。

　　荒川重理和鹽月桃甫兩位老師在教學上都重視學生的自由發展。荒川重理看到許武勇對繪畫懷抱著強烈的興趣，雖也從旁鼓勵；但也提醒他在臺灣做畫家是無法生活的。畢竟生活是現實的問題，沒有安定的生活就無法創作。少年許武勇記住老師的話，勉勵自己，來日一定要有一個正職來維繫他所嚮往的藝術世界！

[左下圖]
1980年，許武勇攝於母校東京大學醫學部的日本國寶「赤門」前。

[右下圖]
許武勇　年輕時之自畫像
1994　52.9×45.1cm

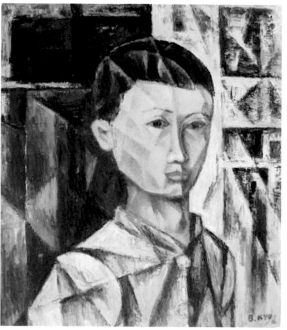

三、享受藝術芬芳的東京留學生

許武勇從臺北高等學校畢業，考進日本東京帝國大學醫學部。他選擇學醫之路，主要希望能有穩定的生活做後盾，以便完成畫家之夢。留日期間，他除了學習四年素描，同時參觀美術展覽，接受名家真跡的洗禮，作品並入選獨立美術展。

[右頁圖]
許武勇　少女與街　1942　油彩、畫布　65.5×45.5cm

[下圖]
1943年東京大學醫學部同學合影。後排右一為許武勇；前排左一為江萬煊。

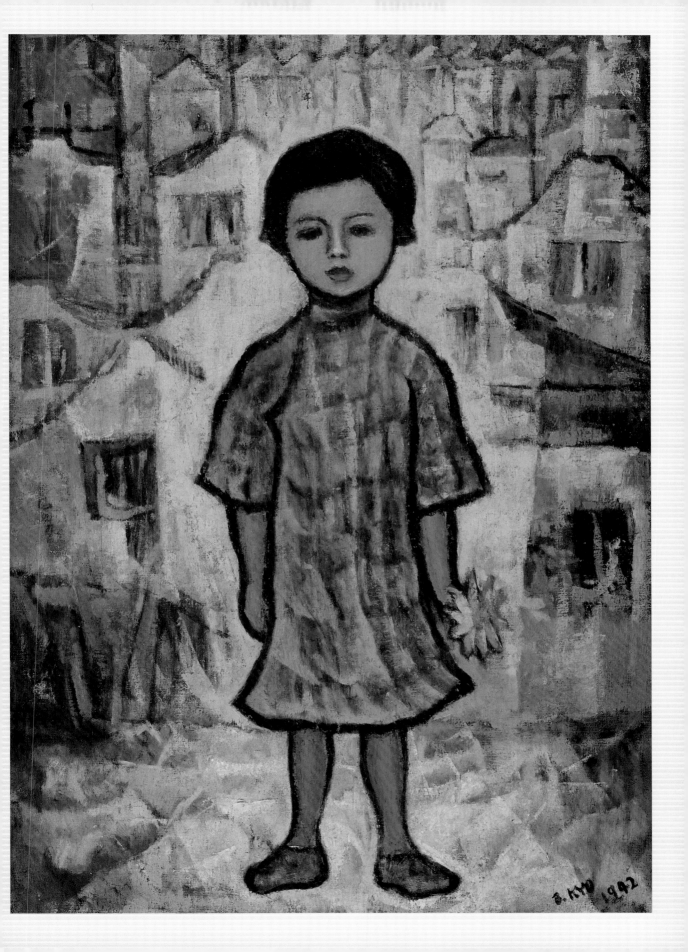

在東京帝大攻讀醫學

二十二歲的許武勇從臺北高等學校畢業，報考日本東京帝國大學醫學部。他在決定學醫之前，內心曾經有過掙扎。因為他最大的興趣在藝術，父親因曾旅居法國等歐洲國家，對於兒子有志於美術創作並不排斥。不過，當時的日本大學還未普遍設美術研究科系，臺灣青年到日本學習美術大多選擇東京美術學校。因東京美術學校與臺北高校高等科屬於同階學歷，再者，許武勇也銘記高校師長的叮嚀，就是做畫家必須有穩定生活作後盾。結果在慎重考慮下，他選擇學醫之路。

1941年，他從臺灣搭船到神戶父親的住所，隔日由二哥帶領前往學校的試場。進入試場，發現「外國語」的考題

許武勇　55周年之東京帝大
醫學部同窗會　2000
油彩、畫布　91×72.5cm

竟出現「孔子曰：學而時習之不亦悦乎，有朋自遠方來不亦樂乎。格物
致知，齊家治國平天下。」一連串的漢字，一時之間覺得自己好像走錯
考場。後來定下心來繼續看下去，喔，原來是考翻譯，考生可從英語、
法語或德語三種語言當中擇一翻譯。他選擇用德語翻譯試題，輕鬆應
考。

　　許武勇在高等學校尋常科就讀時，每天都有漢文課。他這門課的成
績從一年級到四年級都在九十分以上。日籍老師吉成新太郎在漢文課的
教材包括：春秋戰國的故事、孔孟學説、四書五經等。他人非常親切。
許武勇到九十多歲還記得在課堂上聽這位老師講「孟嘗君雞鳴度關」的
故事時，因太累打瞌睡而錯過情節，當場再請老師重複一遍，沒想到老

[左頁上圖]

1989年，東京帝大醫學部
同學合影。前排右起：魏炳
炎（臺大附屬醫院院長）、魏
火曜（臺大醫學院院長）、織
田敏次（東京大學醫學部長兼
教授，同級生）、江萬煊（臺
北醫學院院長，同級生）、許武
勇。後排右起：洪瑞松（長庚
醫院院長）。以外都是臺大醫
學院教授。

[左頁下圖]

1944年，東京大學醫學部附
屬病院前，佐佐內科全體醫師
合影。前排左一為許武勇。

師非但沒斥責他，還重頭再講一回！

除了漢文，許武勇在高校也有法語、拉丁語和德語等語文課程。他在學時，是上課常常遲到，連考試都會遲到的有名學生。教德文的中村為吉老師說他「遲到如此澈底的學生，將來一定異於普通人。」許武勇回憶往事說，往後的他果真如中村老師之預言：他是唯一成為畫家的臺北高校畢業生。但老師可能也沒想到他的德文在東京帝國大學入學考試時派上用場，還拿到了高分！

[上圖]
樋口加六身影。

[下圖]
學校社團「踏朱會」。前排右四為樋口加六，第二排左一為許武勇。

▌進「踏朱會」師事樋口加六

許武勇在東京帝國大學醫學部深造時，醫學部的藝術氣氛相當濃厚。據他說，內科的吳健教授多次入選日本權威的「帝展」（帝國美術展覽會）和「文展」（文部省美術展覽會）、皮膚科的大田

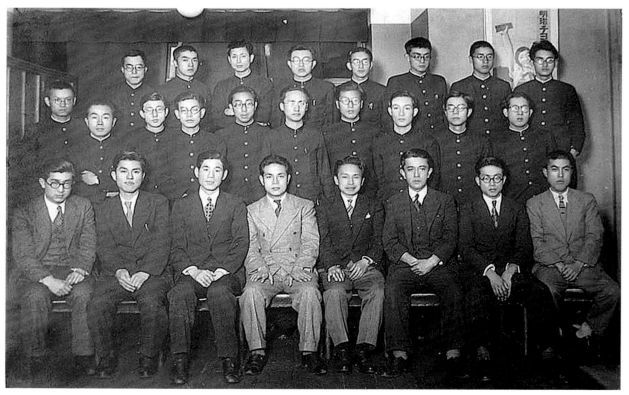

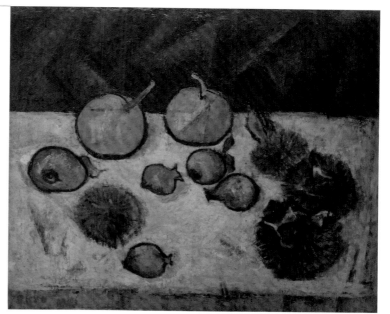

教授是文學家兼美術評論家、耳鼻喉科的颯田教授是NHK第一提琴手……醫學部教授幾乎在專攻的醫學之外，都兼具藝文的修養和造詣，讓他感到自己選擇是對的。另外，他覺得欣喜的是醫學部有一個學生美術社團「踏朱會」，由畫家樋口加六（1904-1979）義務指導。他一入學就加入這個社團，每週六前往樋口加六的畫室，練習兩小時的裸女素描，持續四年都沒有間斷。

樋口加六和東京帝大醫學部關係深遠，從1929年開始指導「踏朱會」，直到1979年過世，足足半世紀。樋口加六作畫給許武勇最深的印象是，他看到完成的作品不合意時，會用畫刀削去該不滿意的部分再畫，如此重複多次，直到滿意為止，畫的肌理也呈現厚實的質感。後來他在畫油畫時也學樋口加六老師這種方法去完成作品。畫裸女素描時，他則是學到了樋口加六所指導的以粗鉛筆勾勒，再以快速方法描繪女體之動作。儘管樋口加六身為美術社團的指導者；但從不要求學生以他的作品為範本，而是鼓勵學生自由創作，並告訴學生：「繪畫的表現因人之性格有別，有人看中的畫也不一定他人也會看中。」樋口老師也會以此安慰參加競賽落選的學生，讓許武勇覺得他非常的貼心。

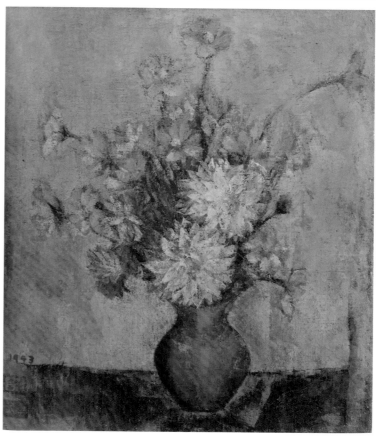

[上圖]
許武勇　靜物　1943
油彩、畫布　45.1×52.9cm

[下圖]
許武勇　花（1）　1943
油彩、畫布　45.1×38cm

49

〖許武勇人物速寫及素描寫生作品〗

　　許武勇在臺北高校時期開始接受繪畫訓練。1941年考進東京帝國大學醫科後，加入學校社團「踏朱會」，每週在畫家樋口加六的畫室，研習裸體素描四年，造就了他創作油畫的基礎。據他生前稱，他作畫很少寫生。從這些人物速寫及寫生作品，可以看到他勾勒形體的準確線條，以及對明暗處理的快意和流暢，他在樋口加六畫室所受的訓練，讓他往後的創作遊刃有餘，由這些鉛筆畫可見一斑。

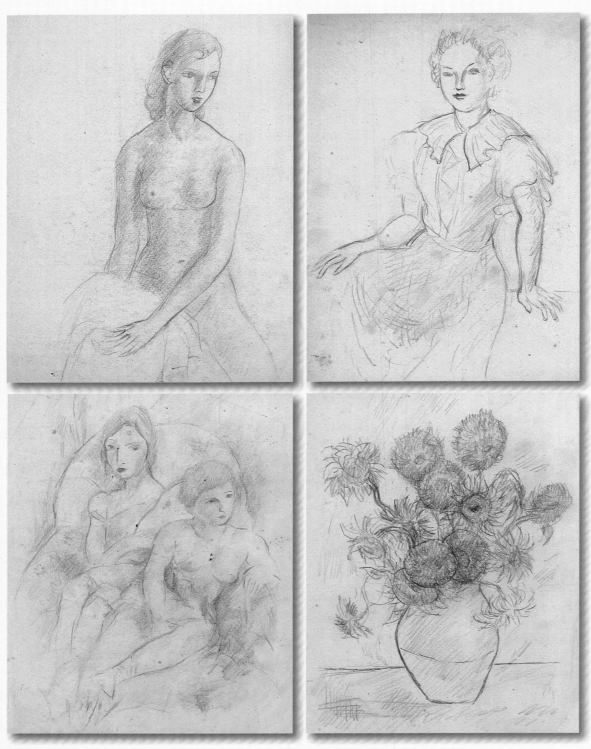

53

■〈十字路（臺灣）〉入選獨立美術展

　　1943年，許武勇以三十號的油畫〈十字路（臺灣）〉入選日本的「獨立美術協會展」，並在東京上野美術館公開展出，這對在東京帝大習醫的他來說，可以說是莫大的鼓舞。

　　由獨立美術協會主辦的獨立美術展，主要為呼應該團體在1931年的成立宗旨，即「確立新時代的美術」，以野獸派與超現實派的新興藝術召喚日本美術的新氣息，對抗當時日本盛行的外光派與後印象派畫風。組成畫家以留法的福澤一郎（1889-1992）為首，另有前田寬治（1896-1930）、佐伯祐三（1898-1928）、「二科會」的成員里見勝藏（1895-1981）、兒島善三郎（1893-1962）、會友林重義（1896-1944）、林武等（1896-1975）、「春陽會」成員三岸好太郎（1903-1934）、「國畫會」成員的高畠達四郎（1895-1976），以及從法國留學返日的伊藤廉（1898-1983）、清水登之（1887-1945）等人。1931年1月於東京都美術館舉辦第一屆「獨立美術協會展」，隨後到各地巡迴展，臺北也是其中的一站。1933年再次巡迴臺北展覽時，參展畫家也曾舉辦座談會，進行藝術交流。

　　許武勇在「踏朱會」美術社團所接受的樋口加六指導和啟發，顯然透

第13屆日本獨立美術展覽會目錄，記載許武勇獲獎紀錄。

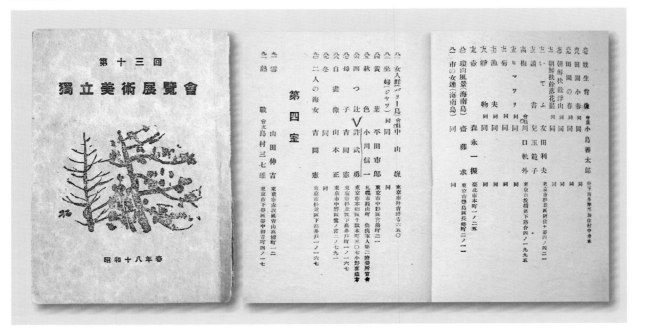

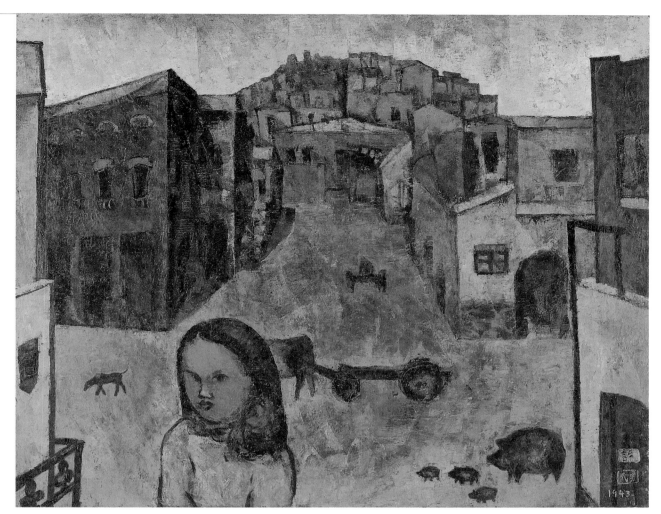

許武勇　十字路（臺灣）
1943　油彩、畫布
72.5×91cm
臺北市立美術館典藏

過〈十字路（臺灣）〉這幅畫的入選而有所回報。他創作此畫之際，獨立美術展的成就已經相當受矚目。他在醫學部課餘之暇，除了在樋口加六畫室學習，還不時藉由參觀美術展覽開闊自己的眼界，見識前衛藝術家為建立自我風格，在構圖、筆觸和色彩等方面的努力成就。

　　許武勇繪製〈十字路（臺灣）〉的1943年，臺灣仍在日治時代。總督府發表「決戰態勢強化方策要綱」、二十架中美聯合空軍大隊轟炸機攻擊新竹……二次大戰如火如荼地進行，留日的許武勇在學校食堂吃不到尋常的肉食，而是吃一些諸如鯨魚、海豚等他眼中的「怪肉」。以前到東京的中華餐廳打牙祭時，尚可吃到日本人不吃的豬腳凍，戰爭激烈之刻，連豬腳都不見蹤影。物質的缺乏加上思鄉之情切，讓他不禁懷念曾有過的生活豐饒歲月。於是以此為題材，將夢中所見之故鄉街道景致入畫。

　　〈十字路（臺灣）〉描繪寂靜而蕭條的街道十字路口。畫中之少女有

著明顯的頭型，一望可以看出應是畫家本人的投射。若有所思女孩站在十字路口，環繞她的是帶著歲月痕跡的屋樓。街道上看不到其他行人，只有行走的牛車、狗和豬隻。在畫面左下方凝視著你我的少女，似乎也在夢中，或者徘徊在現實中，不知何去何從。許武勇以深褐色系的色調，部分用立體派表現，營造著如同藝評家荒城季雄在報上所評介的「鄉愁帶著羅曼蒂克」的作品。

　　1943年樋口老師看到許武勇在〈十字路（臺灣）〉的表現，跟他說：「你當醫生太可惜。醫生只要是醫學院畢業，人人都可以做；但有天賦的畫家不多。」1978年許武勇將他出版的第一本畫冊寄給在日本的樋口加六，樋口老師在回信中說：「我很吃驚。我自己至今都沒有做出什麼來呢！」隔年，樋口老師又來信，重複他當年看到許武勇入選獨立美術展所說的話：「你當畫家比當醫生更合適！」隔不久，影響許武勇藝術生命的這位老師與世永別。許武勇認為上述的話，就是老師對學生之遺言，終身不能忘記！

▌盧奧真跡撼動視覺和心靈

立石鐵臣身影。

　　福島繁太郎（1895-1960）是日本近代有名的美術評論和收藏家。他從東京帝國大學法學部政治學科畢業後，前往英國留學。1923年到1933年間旅居巴黎，和許多畫家交往密切，特別是盧奧。他當時從事美術評論也收藏盧奧、馬諦斯（Henri Matisse, 1869-1954）、畢卡索（Pablo Picasso, 1881-1973）等人的作品，1933年回日本後，創辦「小造形畫廊」（Galerie Petites Formes）。臺灣出生的日籍畫家、「臺陽美術協會」發起人之一的立石鐵臣（1905-1980）返回東京後，曾一度幫福島繁太郎管理畫作收藏品。

　　許武勇在東京帝國大學深造時，學校的「文化教養部」曾安排學生參觀東京帝大校友、收藏家福島繁太郎家中的

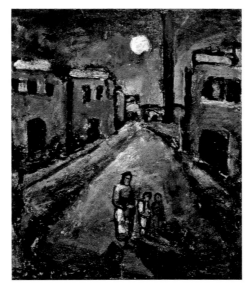

珍藏。許武勇在那裡初
次看到盧奧的〈郊外的
基督〉、〈小丑〉等畫作
時，盧奧繪畫的強烈色
調和對宗教的刻畫，撼
動了他的視覺和心靈，
那種如觸電的感覺和感
動在他後來的訪談中屢
屢提及。

　　許武勇曾表示：「在
臺北高校時代，我已看過
盧奧的原色版印刷品，留
有深刻的印象。但站在
原畫前的感受卻全然不一
樣，整個人好像融進了盧
奧全部的生命中，我的存
在全部被他的生命吸引去
了。看原色印刷品時深受
他強烈而熱情的紅、綠、
青等色彩而感動，但站在
原畫前，我發現中間色占
了他畫面的大部分。一層
一層塗上去的中間色油彩

【關鍵詞】

盧奧（Rouault Georges, 1871-1958）

　　盧奧出生於巴黎。童年時接受業餘畫家祖父的繪畫啟蒙，學素描，認
識林布蘭（Rembrandt van Rijn, 1606-1669）、庫爾貝（Gustave Courbet,
1819-1877）及馬奈（Édouard Manet, 1832-1883）之畫風。早年在彩色
玻璃工廠當學徒，並利用晚上的時間在巴黎裝飾藝術學校選修課程，
1891年，進入藝術學院，跟隨象徵主義牟侯（Gustave Moreau, 1826-
1898）習畫，後又與馬諦斯、烏拉曼克（Maurice de Vlaminck, 1876-
1958）等在1902年舉辦首屆法國秋季沙龍展覽，成為藝術運動「野獸
派」一員。但往後他的作品風格則趨向表現主義。身為虔誠的天主教
徒，他除了重視宗教性的心靈描繪，也關心底層社會及罪犯，作品充滿
了強烈的宗教神秘感。1927 年以後，盧奧的畫作題材以宗教人物、小
丑等為主，他擅長於畫面塗以暗紅色和藍色，再勾勒出有力的輪廓，呈
現出深沉的憂鬱感。晚年轉為厚塗，色調濃豔，再以濃黑的粗線勾出形
象，成為他的繪畫特色。

中，交織著寶石般的紅、綠、青、橙等強烈色彩。這種畫法絕對不能像傳
統中國畫那樣一氣呵成，而是用長久的時間與耐力，一筆一筆在畫布上刻
畫出畫家的人生。換句話說，盧奧的作品是一部有血有肉的人生紀錄。」

　　許武勇一方面鍾情於盧奧接近表現主義的粗獷與野性風格，一方
面在於盧奧描繪聖經內容和生活在社會底層的人，所表現的悲天憫人情

懷，以及提供觀者心靈的寄託，正是他學醫者所致力的使命，並吻合他藉油彩所要呈現的創作內涵與能量。

從他一些早期，甚至到1980年代以後的畫作，都可以看到他受盧奧的感召相當深刻。例如〈西班牙舞〉（1980）、〈論真理的羅漢〉（1985）、〈研究盧奧〉（1989）、〈龍門石窟（1）（洛陽）〉（1989，P.60）、〈救世主之受難〉（1994，P.61）等，從這些畫作中，可以看到許武勇以厚重黑色輪廓線條，以及透過筆觸與肌理，呈現紅、藍、黃、綠等色彩所交織的層次和明亮效果。盧奧在創作上所傳遞的純真情感、帶著悲劇性美感的繪畫特質，顯然也深植在許武勇追逐藝術理想國的心坎裡。

[上圖]
許武勇　論真理的羅漢　1985　油彩、畫布
91×72.5cm

[下圖]
許武勇　研究盧奧　1989　油彩、畫布
91×72.5cm

[左頁圖]
許武勇　西班牙舞　1980　油彩、畫布
90.8×72.5cm

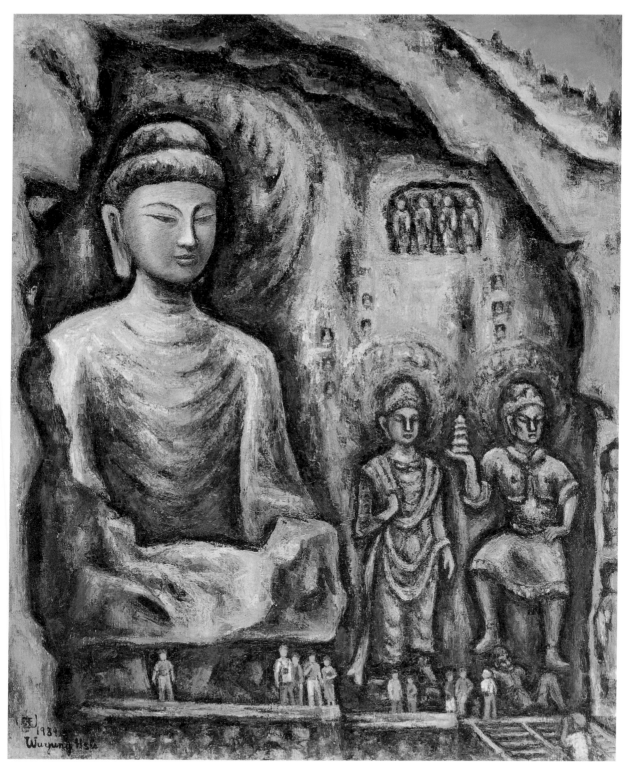

許武勇　龍門石窟（1）（洛陽）　1989　油彩、畫布　91×72.5cm

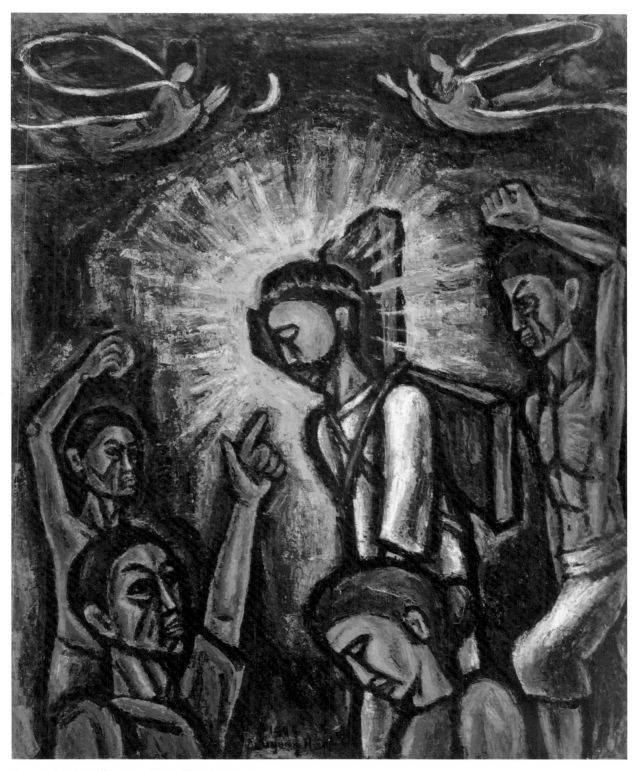

許武勇　救世主之受難　1994　油彩、畫布　91×72.5cm

四、左手握聽診器，
 右手拿畫刀

許武勇1946年結束在日本的學業和短暫行醫生涯。返臺後，開創另一個階段的醫生畫家之人生。1952年前往美國加州大學的柏克萊分校深造，藉機會參觀美國東西部的美術館和畫廊，接觸西方的藝術，首次看到夏卡爾的畫作真跡，從此愛上了夏卡爾超現實的畫風，也影響到他後來的繪畫風格。

[右頁圖]

許武勇　皮影戲（局部）　1987　油彩、畫布　91×72.5cm

[下圖]

1953年，許武勇攝於洛杉磯美術館外。

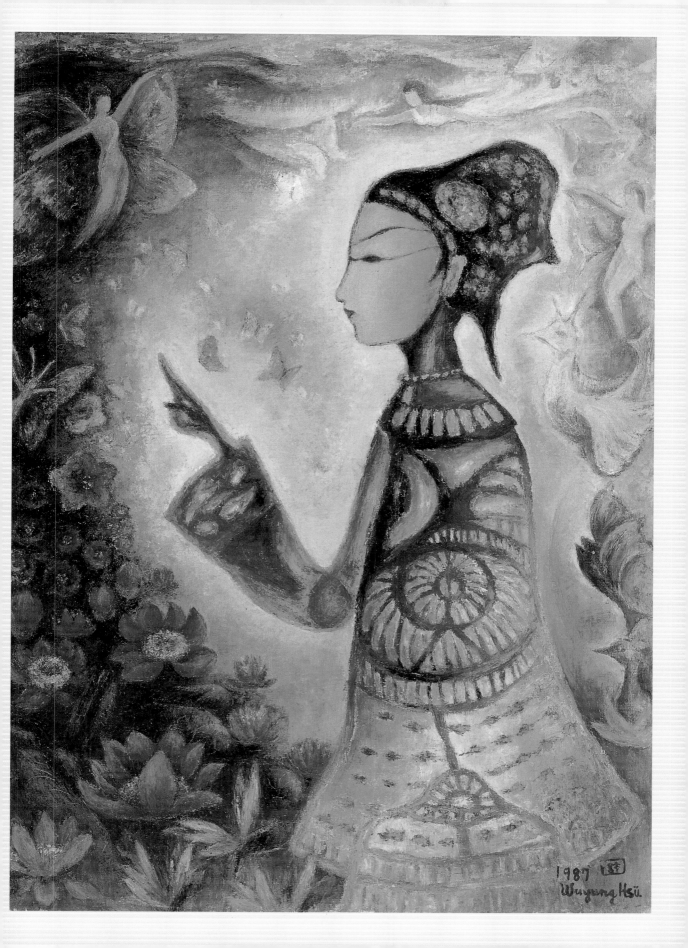

1987

Wuyang Hsü

平屋村行醫，心繫臺灣

1944年，第二次世界大戰的戰況空前，盟國攻勢益見猛烈，美國四十七架重型轟炸機「超級空中堡壘」，轟炸日本東京、門司、八幡、小倉等地，就在這一年，許武勇從東京帝大醫學部畢業。隔年，美國B-29轟炸機向日本廣島投下第一枚原子彈，東京、神戶也相繼遇到慘重的空襲，許武勇父親許望所經營的商店和住宅都遭焚毀。許武勇透過大哥的京都醫大教授朋友介紹，前往京都府北桑田郡的平屋村診療所工作，也將母親接去照顧。

平屋村在當時是交通相當不便的無醫村，在地人靠種植稻米、蔬菜和打獵捕殺山豬、狐狸等維生。患者為報答他，有時還會提雞隻相送。當時因痢疾流行，許武勇治好許多病患，名氣還傳到鄰近的大野村，大野村村民甚至坐人力車去看診。也有從附近的舞鶴軍港爬山前往找他治病的。平屋村的日子經常都面臨食物匱乏。由於該村是產米之地；在配給糧食不足果腹的情況下，許武勇看診時不收紅包，村民就用布袋裝米給他。由於當時米糧匱乏，

1938年於日本神戶所攝家族照。前排左起：姐富美、父許望、母許陳蕊；後排左起：二哥武雄、許武勇、大哥太陽。

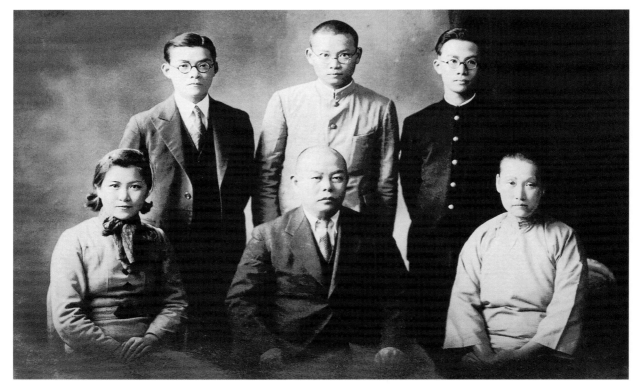

村民代表主席反對病人以米糧充看診費，許武勇就跟他說：「你們醫生都去做軍醫了，沒醫生會到你們村喔！」那村民代表主席也就沒話說了！

在純樸的平屋村行醫時，好幾個婦人都要介紹女孩給許武勇，一方面是他擁有東京帝大的顯赫學歷，一方面是他醫術高強，醫好不少奄奄一息的村民，但村民好意都被他婉謝了：「我告訴他們我愛故鄉臺灣，將來要回去故鄉臺灣。不可能在此成親。」1945年，日本政府接受盟方《波茨坦公告》，無條件投降，許武勇和村民從廣播聽到消息，迎接終戰來臨，大家都希望從此能和平地過活。許武勇在晚年回想起這一段屬於他的青春行醫歲月，很想再一次重踏與村民生活在戰火下的土地，但終究沒能成行。

▌阿里山看診，雲海仙境入畫

1946年，許武勇結束了在日本的學業，以及平屋村的診療所工作，回到臺灣開創另一個階段的人生。這一年的11月，他娶徐淑香為妻。原想在臺南市公園路住家附近開業，或者能在臺南醫院找到醫生空缺；無奈他所擁有的東京帝國大學醫學部學歷，都超過了院方的院長或資深醫生，因而成為謀職的絆腳石。後來，聽親戚說阿里山林場診療所有醫生的缺，一直無人願意上山行醫。從年輕就愛登山的許武勇，就拜託他敬重的韓石泉醫師介紹前往。

許武勇帶著新婚太太在阿里山待了兩年，他們的住所就在診療所旁邊。他認為阿里山最美的

[上圖]
約1946-1948年，許武勇與妻子攝於阿里山石楠花前。

[下圖]
許武勇夫妻愛登山，1946年攝於阿里山。

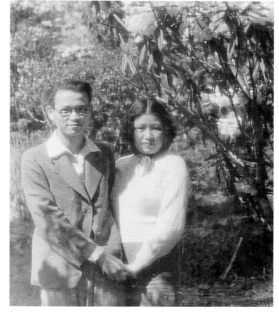

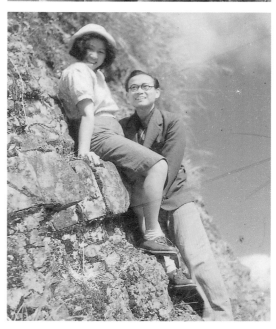

許武勇　望鄉山（阿里山）
1947　油彩、畫布
39.8×61.1cm

[右頁圖]

許武勇　石楠花　1949
油彩、畫布　89.8×72.5cm

風景，是太陽下山時候的雲海。那兩年的9月到12月，他夫妻倆必定在晚飯前，相偕到五分鐘路程距離的長椅上觀賞雲海。只見雲海由金黃色逐漸轉為紅色，再變化為紫色。飄渺的雲海甚至漫遊到他們的腳邊，好像伸手可以觸摸。阿里山的櫻花、石楠花、一葉蘭讓許武勇念念不忘。許太太生前曾說阿里山時代是他們夫妻的黃金時代；對熱愛藝術的許武勇來說，則形容這兩年黃金歲月如同住在仙境，為他帶來豐饒而永不停歇的靈感，更造就了包括〈望鄉山（阿里山）〉（1947）、〈石楠花〉（1949）、〈蝴蝶夢〉（1974，P.68）等許多有美景兼有夢幻的圖像。許武勇在1948年辭去了阿里山的工作後，曾經有短暫的時間在家鄉開設個人診所。那個時代，他一些東京帝大醫學部的學長，有的畢業後繼續留校攻讀博士，有的回臺後到臺大醫院任職。他是到臺南開業的第一人；但儘管在診所的外牆張貼顯赫的學歷告示牌，還是很少有人前去看診，

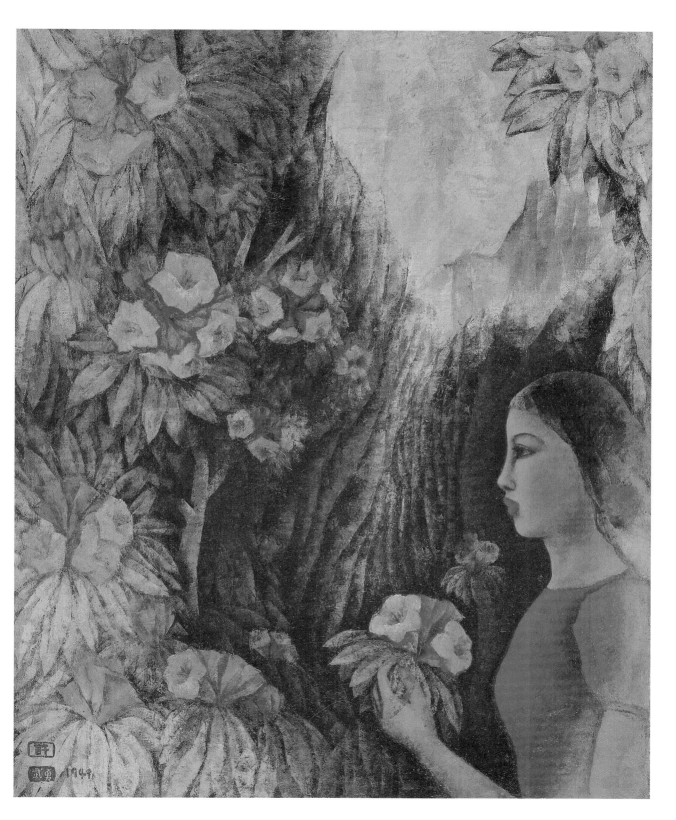

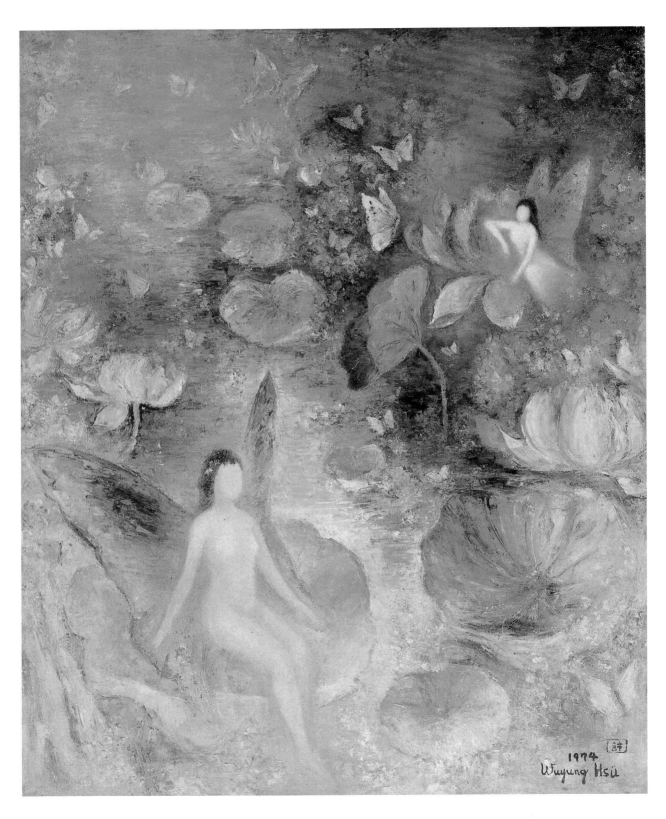

甚至一位被他醫治好的瘧疾病人還問他是否捐錢給東京帝大買得學位。種種問題的困擾，他決定歇業。

[左頁圖]
許武勇　蝴蝶夢　1974
油彩、畫布　91×72.5cm

　　不久，他經高等學校學長的介紹，前往臺南的成功大學擔任校醫。當時到成大醫務室看診的教授和學生很少。許武勇閒來無事，就跑到學校圖書館找尋並借閱介紹世界名畫家作品的美術書籍，觀賞和作為臨摹之用。可能有人告發他，以至於招來校方的微詞。他不想招惹麻煩，就趕在校方解聘之前遞了辭呈。

　　1949年，許武勇獲悉高雄縣路竹鄉衛生所徵求醫師。探聽之下，好像待遇不錯。每月除本薪兩百元之外，按月根據患者數量還有獎金。因為路竹鄉衛生所是公家單位，看病免費，上門的患者不少，粗估每月至少有八千元的獎金。於是他趕緊拜託長輩推薦，拿下這個職務。他每天從臺南住所搭車到路竹鄉，再騎腳踏車下鄉行醫。「那麼多的收入，好像作夢一樣。」生活安定下來，無後顧之憂。最讓他開心的是終於可以盡情創作了。

■〈離別〉隱藏二二八陰影

　　1993年，臺北市南畫廊舉辦紀念二二八畫展時，許武勇1951年完成的油畫〈離別〉(P.70)，首次還原為原始的題材在展場公開亮相。從畫面上，觀眾看到的是如詩如歌的抒情：閃亮的金色陽光照耀海面，一位頭繫花巾的少女，正揮動著白色手絹，在向遠行的帆船，獻上愛的祝福……然而對許武勇來說，這一幅作品隱藏的卻是揮之不去的心頭陰影和悲痛。當時七十多歲的他談起製作這一幅油畫的背景時，還忍不住流下眼淚。

　　〈離別〉是許武勇為追思在二二八事件及白色恐怖時喪生的親友而作。據許武勇說，他有十多位高校同學、親友在受難名單當中，有的遭槍斃，有的在牢獄中度過數十年。其中他記憶特別深刻的是1947年3月13日從臺南到阿里山上班途中，在嘉義車站前目睹的陳復志（1911-1947）身亡血腥現場。1951年他以無比悲痛的心情，揮淚畫出這幅作品。畫中少女是代

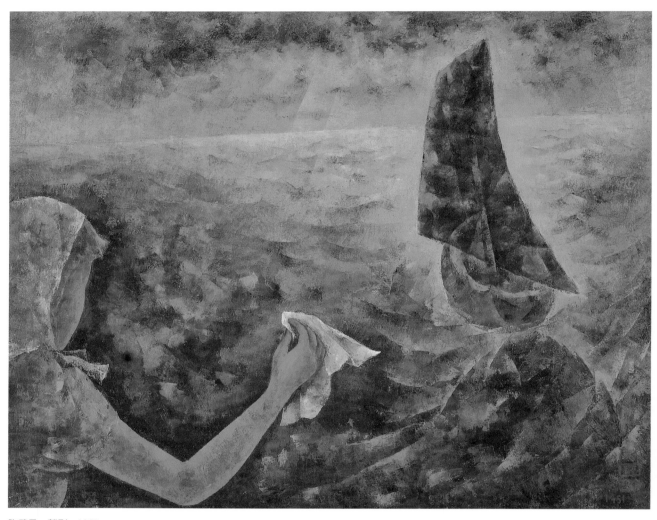

許武勇　離別　1951
油彩、畫布　72.5×91cm

表著存活的我們，歷史的悲劇讓人都畏怯噤聲，只有懷著哀傷，在夕陽餘暉中，揮著白色手絹，向小船上受難者的靈魂道別，願他們航向美麗的西方極樂世界。

　　許武勇以隱喻手法，透過〈離別〉傳達心境。當時只有畫友金潤作（1922-1983）知道畫中的真正意涵。在臺灣戒嚴時期，擁有日本與美國高學歷的他，幾次謝絕擔任政府要員的機會，甘願做一名平凡的醫師，就是因為看到政治的醜陋所帶來的生命苦難。他甚至到老，還責備自己過於膽小，只能在畫布上傾訴與感懷。在當時親友為青春理想蒙難之刻，竟未能挺身而出，為他們發聲！

70

許武勇說道:「我要描繪的是心中理想美麗的世界。我想,這世界只有一部分是美麗的,就像我的畫,而大部分是混濁不清的。大魚吃小魚,暴力勝於正理,比比皆是。所以我想有需要追求更美的、更和平的理想世界。若滿足於現世凡俗生活的人,大概不會創造更美的世界。蓮花活在泥土之中,但開的花是清純無垢的。我活在此混濁的人生,想追求蓮花般的清純美麗世界,其紀錄就是我的繪畫作品。」

〈離別〉的油彩隱藏著一闋時代哀歌;距離畫作完成的三十七年後,也就是1987年,政府解除了在臺灣實施長達三十八年又兩個月的戒嚴令。許武勇在1990年代所畫的〈死不瞑目〉(1996,P.73)、〈恐怖時代之母親〉(1998,P.75)、〈白色恐怖〉(1998)、〈加緊走來阿母抵這

許武勇　白色恐怖　1998
油彩、畫布　72.5×91cm

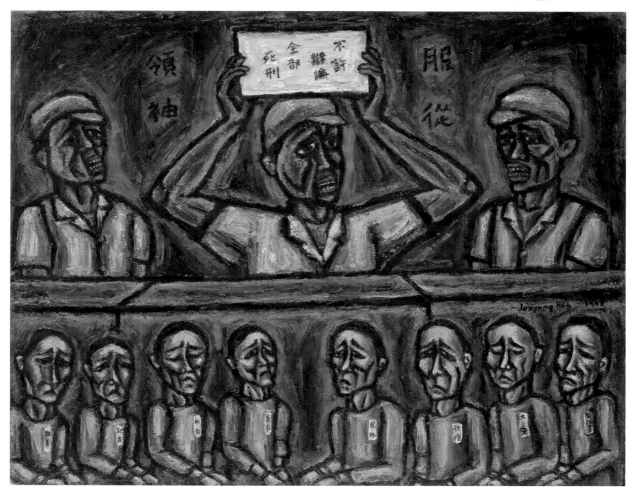

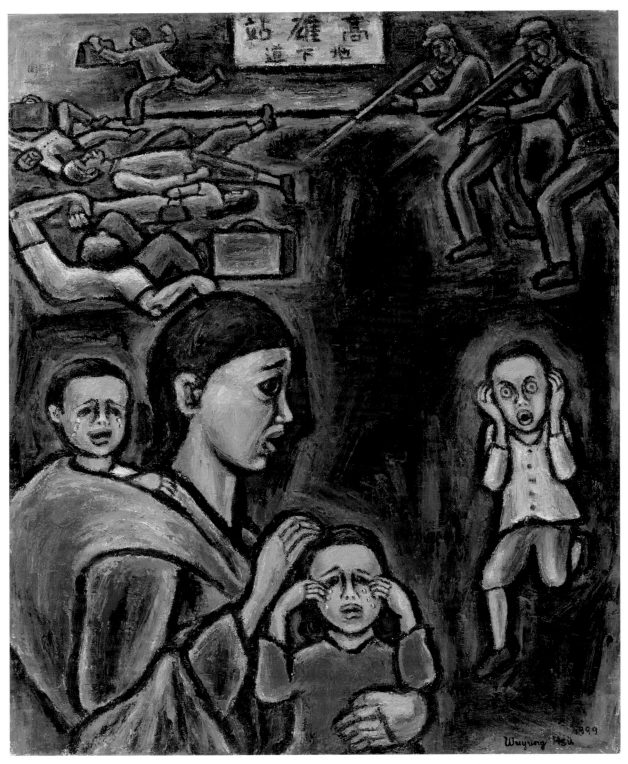

許武勇　加緊走來阿母抵這兒　1999　油彩、畫布　91×72.5cm

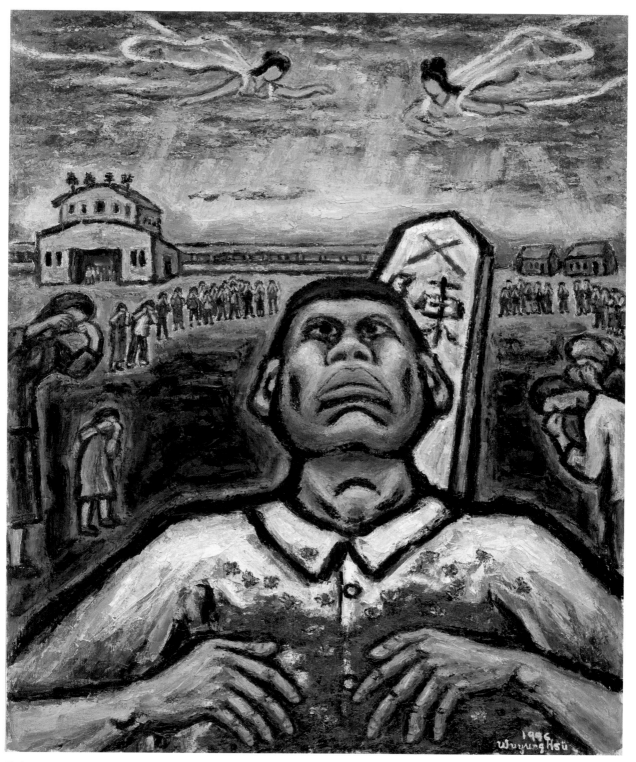

許武勇　死不瞑目　1996　油彩、畫布　91×72.5cm

[右頁圖]
許武勇 恐怖時代之母親
1998 油彩、畫布
91×72.5cm

[下圖]
許武勇 勇敢的小天使與憤怒
的臺灣人 2006
油彩、畫布 91×72.5cm

兒〉（1999，P.72）、〈勇敢的小天使與憤怒的臺灣人〉（2006）等作品卸下了防備和偽裝，直接表現訴求之內容。

其中，〈死不瞑目〉是以他1947年在嘉義車站前看到的陳復志喪生現場為題。〈加緊走來阿母抵這兒〉曾在1999年在臺北市立美術館的「228美展」展出。〈恐怖時代之母親〉曾參加2002年在總統府藝廊舉行的「第六屆228紀念美展」。2008年在臺北市228紀念館展出的〈勇敢的小天使與憤怒的臺灣人〉，是以受難的潘木枝醫師（1902-1947）為題材。描寫潘醫

【關鍵詞】
陳復志（1911-1947）

　　許武勇作品〈死不瞑目〉，以二二八受難者陳復志為描寫對象。依據二二八事件紀念基金會所載，陳復志戰前曾到中國入保定軍校工兵科。對日抗戰中，由排長升至中校副團長。戰後返臺，任「三民主義青年團臺灣區團」嘉義分團的主任。因為他資歷的關係又會講中國話，因此二二八事件發生後，被嘉義市民推選為嘉義市二二八處理委員會主任委員。3月11日他獲悉軍隊將入市區鎮壓，在地方人士強力要求下，擔任和平使者，親赴水上機場談判，後遭軍隊扣留，七天後以首謀重犯，槍決於嘉義火車站前。

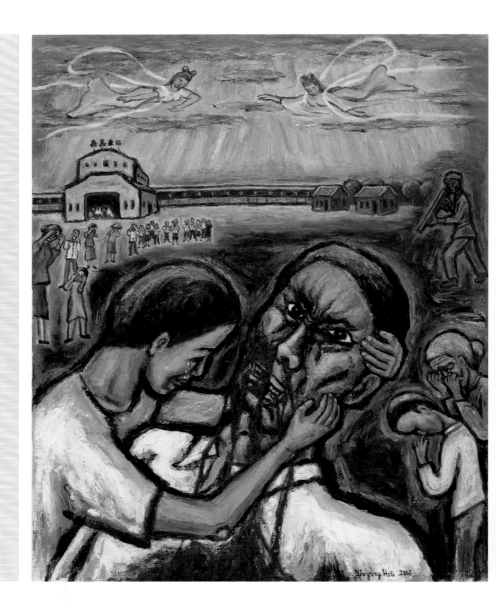

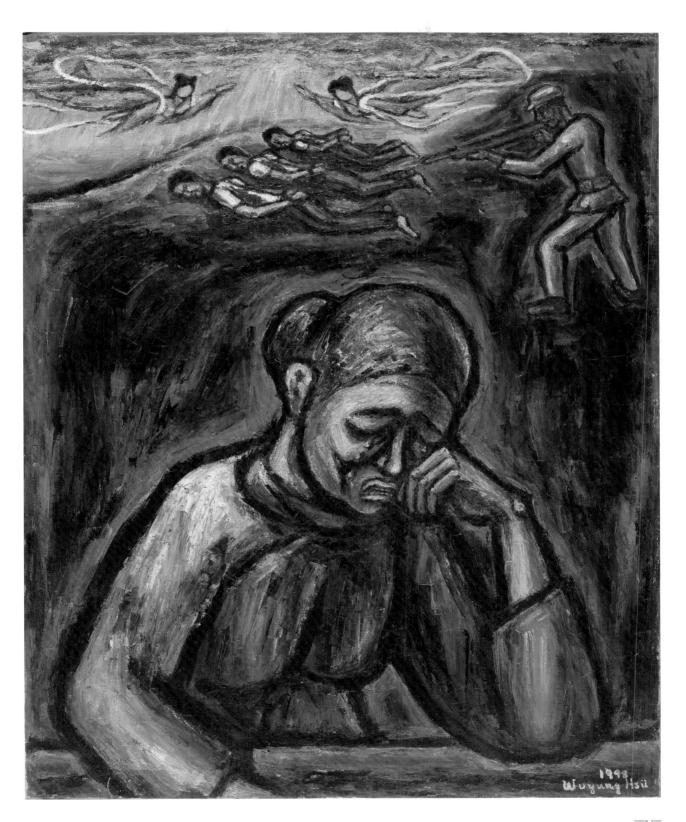

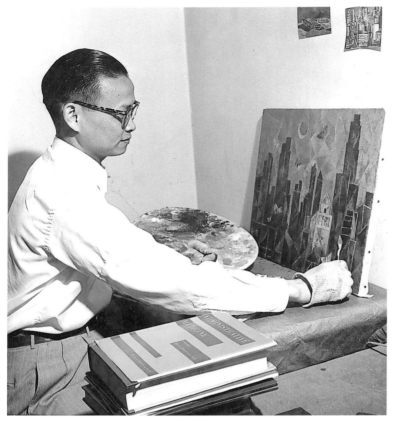

師讀國小的兒子，看到父親遭射擊倒下時，不顧生命危險，從群眾當中走出，抱著父親說：「沒事了，安心地去吧！」這悲切而動人的一幕，發生在1947年，許武勇聽聞之後，在心頭放了將近六十年後才成為畫作。黑色粗獷線條所勾勒的父子訣別畫面，似乎距離畫家自幼所憧憬的美麗和平世界相當地遙遠。

▌柏克萊深造，愛上夏卡爾

　　許武勇在路竹鄉衛生所滿一年後，從報紙上看到美國國務院外事總局（安全總署）募集外國留學生的消息，若參加考試錄取，則可獲得美國政府提供之公費前往。他自信從小到大「很會考試」，幾乎是有考必中，所以立刻報考。當時美方募集的留學科目，並無診療方面；與他專長接近的只有「公共衛生」，於是他選擇這一科應試。為了加強英文，他特地到臺北向一位杭特先生學習文法和會話。

　　1952年，許武勇拿到獎學

金，前往加州大學的柏克萊分校深造及考察。在這一所世界頂尖的私立研究型大學期間，美國政府除了支付他全部學費，每個月還給他一百八十元美金的生活費。若外出考察則每個月再給兩百四十元美金，其他諸如飛機和火車之交通費、書籍和四季的治裝費等也都由美國政府提供。1953年他學成返鄉時，身上還剩八百元美金，等於他當時月薪的一百六十倍。他以此作資金，加上往後的看診收入，善加運用經營，累積了一生的財產。

當時臺灣獲得同樣獎學金留美或考察者有李登輝、孫運璿、李鎮源、魏火曜、許子秋、江萬煊等多位知名人物。不過，許武勇對他的志業有不同的規劃。他生前在畫室接受記者訪問時表示，他報考美國公費留學的目的，其實不全然是對「公共衛生」有興趣；而是想在當時出國不易的情況下，藉機會到美國參觀美術館和畫廊，接觸西方的藝術和接受潮流美術的洗禮。因而在舊金山借宿的地方安頓後，便迫不及待地前往金門大橋附近的德揚（De young）美術館、舊金山州立美術館參觀。

許武勇旅美期間喜歡去參觀的德揚美術館，現今該館一樓大廳一角。（王庭玫攝）

[左頁上圖]
1952年，許武勇留美時於宿舍作畫，美國國務院記者攝影。

[左頁下圖]
1952年，攝於加州大學柏克萊分校研究室，右起：教授、許武勇、好友諾蘭（Nolan）博士、同學。美國國務院記者攝影。

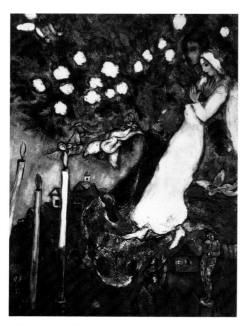

夏卡爾　三根蠟燭　1938-1940　油彩、畫布
127.5×96.5cm

許武勇在柏克萊深造期間，特別難忘的是舊金山州立美術館，在那裡他生平首次看到夏卡爾的畫作真跡，當刻他內心激動，幾乎要流下眼淚。一幅畫描寫在蠟燭臺下的裸身男女，形同亂舞的奇想畫面讓他印象深刻。「這畫不是油畫，而是濃厚色彩之水彩畫。自從看這畫以後，我愛上夏卡爾的畫，因為我愛自由之世界。」許武勇曾說，他不但自己是夏卡爾迷，還「傳染」給他太太！他生前出國參觀美術館三十多次，都偕太太前往。許太太喜歡夏卡爾和莫迪利亞尼（Amedeo Modigliani,1884-1920）這兩位畫家，大量採買他們兩人的畫作印刷品和海報，還堅持掛在寢室裡。

【關鍵詞】

夏卡爾（Marc Chagall , 1887-1985）

夏卡爾，巴黎派畫家之一。出生於俄國的猶太家庭。1910年到巴黎習畫，1915年回到故鄉結婚。在俄國革命後，他於1922年到巴黎定居。二次世界大戰時，一度避居美國直到戰後。在美期間（1945年）曾為史特拉汶斯基的芭蕾舞劇《火鳥》設計背景和服裝。他的創作歷程經歷了立體派、超現實主義等現代藝術的實驗和洗禮，但他所強調的愛情和生命，讓他的作品自成一格，在現代繪畫史上建立一席地位。

夏卡爾的藝術作品在外人感覺是幻想、詩情的；但他堅稱他的畫是寫實的。是發自內心的情緒和感觸，不是憑空捏造的。他從立體主義學習對形的分析，但他以自由的方式表達所思所想。他打破時空的限制，將童年和青年時期所經歷的家鄉記憶重組，包括牛、羊、雞、馬等家畜，以及農夫、村婦、情侶、時鐘、花束和農舍等內心留存的形象，放在一個畫面上。

法國詩人、藝評家紀堯姆・阿波里內爾（Guilaume Apolinaire, 1880-1918）對夏卡爾讚美有加：「他從理性的桎梏中解脫出來，把想像力與無意識的衝動相結合，產生了記憶與夢幻的世界。他的境界是屬於超自然的。從他心靈深處激起的那份情感，是如此激烈。」；而畢卡索認為，從馬諦斯以後，夏卡爾是唯一真正懂得色彩的人。

1907年時夏卡爾用水彩及炭筆所繪的自畫像，現藏於國立巴黎現代美術館。

1952年的美國留學生活，對許武勇的藝術創作來說，可以說是一次相當關鍵且具有重大意義的經驗。首先，他不僅走遍舊金山與洛杉磯的美術館和畫廊，也因為美國國務院外事總局的安排，得以前往紐約和華盛頓特區的美術館，飽覽夢想中的藝術寶藏和現代創作，同時也親自探訪幾個有名的國家公園。在紐約他參觀了紐約現代美術館、卡奈基美術館、古根漢美術館等。在華盛頓特區的國家畫廊，他首次面對塞尚、梵谷、高更等名家畫作，驚喜不已。另一件的大事則是他在美國舉行的個展。

莫迪利亞尼身影。

首位在美國個展的臺灣畫家

許武勇在確定留學美國行程之後，整理行囊時，特地在行李箱中放了一個鐵製圓筒，裡頭放著一批30號以下的作品，準備赴美後找適當地方舉辦「第一位在美國個展的臺灣畫家」展覽。他的指導教授羅傑先生聽他一講，覺得此計畫甚好，立刻通知美國國務院外事總局，並透過他一位任職美術館的朋友，介紹許武勇在舊金山的羅賓閣藏畫館（Lucien Labaut Art Gallery）展出。

羅賓閣藏畫館展覽時間是1953年的4月24日到5月8日。展期敲定後，

THE LUCIEN LABAUDT ART GALLERY

PRESENTS
3 ONE MAN SHOWS
PAINTINGS BY

Dr. WUYUNG HSU
(Formosan M. D. - studying Public Health at U. C. Berkeley)

AND

LELAND FRALEY

COLLAGES BY

FRANKIE COLVIN

FROM APRIL 24TH TO MAY 8TH, 1953
TUESDAY THROUGH SATURDAY 12 TO 5 P.M.
TUESDAY EVENINGS 7 TO 10 P.M.

1407 GOUGH STREET JOrdan 7-1850 SAN FRANCISCO 9, CALIF.
(Between Sutter & Post)

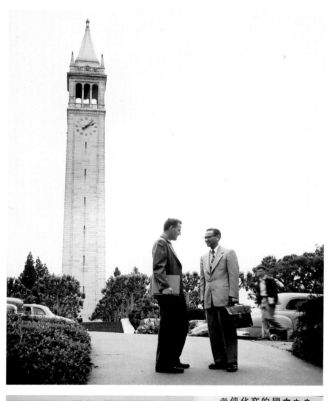

許武勇在朋友幫助下，找木材配製畫框，雖然不是十分體面；但終究能上場。就在這時候，沒想到國務院外事總局派記者到學校的公共衛生學院來訪問，還拍攝個展現場，以及他在學校研究、交友等情形，其中他最愛的一張是他和好友站在柏克萊校園鐘樓前的合照。該記者的攝影照片還出現在香港的美國新聞處、臺北的美國新聞處的揭示板及《自由中國》雜誌上。當年出版的第38期《今日世界》雜誌並以「自由中國的文化使者——醫師畫家許武勇」為題介紹他的展覽。

許武勇當年在舊金山發表的作品包括1943年的〈十字路（臺灣）〉（P.55）、1951年的〈離別〉（P.70）等臺灣帶去的畫作，以及在美國所畫的〈聖誕夜（美國）〉等。在柏克萊深造的一年當中，儘管課程緊湊，他仍然完成了八幅油畫，〈聖誕夜（美國）〉便是其中一幅，是以1952年聖誕夜在指導教授羅傑家裡過節為題材，年輕美麗的教授女兒也都入了畫。

這批畫作在羅賓閣藏畫館展出後，移到柏克萊華美協進社為該校學生及當地市民展出。在地的電視臺特別派記者去做訪問，許武勇受訪時說：「醫生兼畫家沒有什麼奇怪。白天我是醫生，晚上我把白天的印象畫出來。我的身心不但從作畫中得到休息，也把作畫應用到醫學上，特別是在精神健康方面。」他也用英語在電視上，介紹畫中的仙女騎馬飛上天空的故事，說得讓在旁的外事總局事務員都忍不住笑出來。回到住處，房東老太太喜孜孜

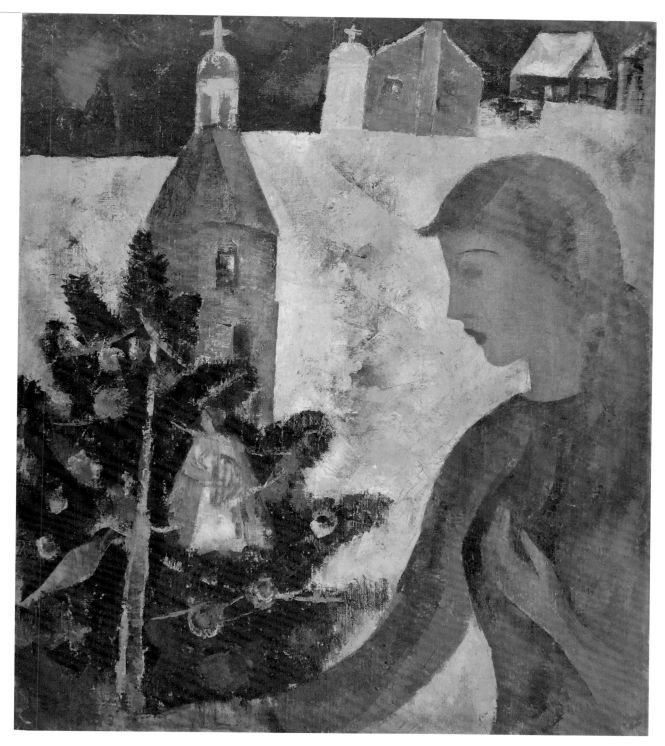

許武勇　聖誕夜（美國）
1953　油彩、畫布
52.9×45.1cm

地跟他：「我看你上電視了，講得真有趣呀！」事後，美國國務院外事
總局的記者向他道謝，謝謝他愛美術而讓國務院得到宣傳材料；許武勇
說，這讓他想到自己在臺灣因愛美術而被迫離開大學醫務室的往事，簡
直是正反兩極之觀念差距。

▌農村組曲也是鄉愁的歌

　　許武勇在戰後從日本回到臺灣，1946年到1948年曾在阿里山林場診療所服務，1949年到1965年期間，先後在路竹鄉衛生所看診及開設診所。在將近二十年時間，他的生活與農村產生了密切的關係，那種親炙土地的感情，不同於在高校時代到鄉間野外踏青或登山。尤其對一個熱愛創作而敏銳的人來說，不管是對簡樸的務農男女、無華的田間農舍、粗實的果實或放養的家禽，都產生好感並視為尋常日子的夥伴。1965年之後當他離鄉北上，也陸續以農村景物入畫，直到年逾九十歲，都未曾停歇。

許武勇　歸途（3）　1999
油彩、畫布　72.5×91cm

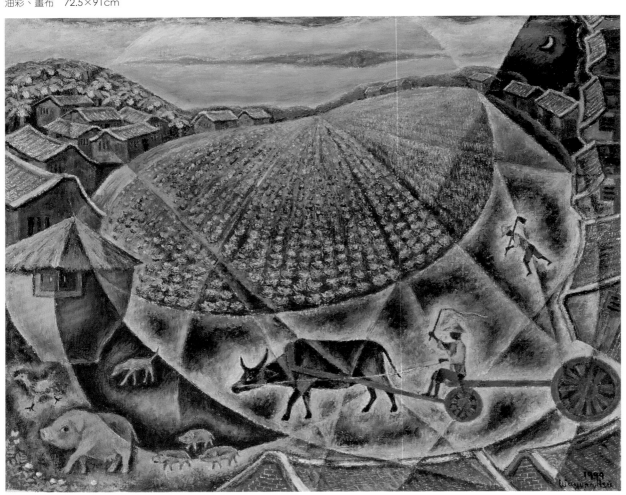

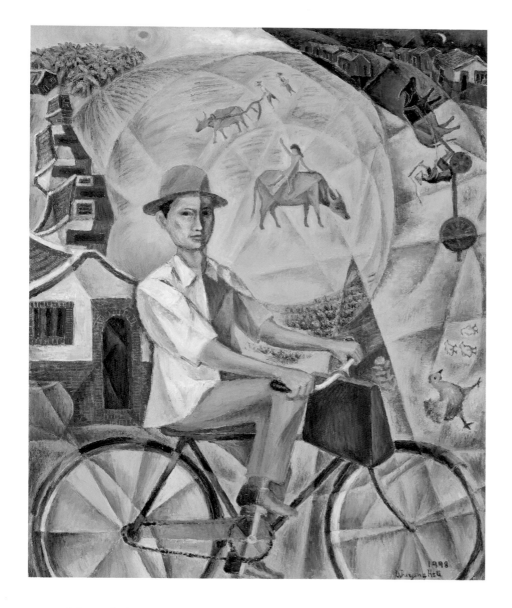

　　〈農村（2）〉（P.84上圖）、〈農村（3）〉（P.84下圖）和〈農村（4）〉（P.85上圖）
這三幅同題的作品，是許武勇早年受立體主義影響的畫作。其中〈農
村（2）〉（1955）曾獲得全省美展特選主席獎及最高榮譽獎。畫中的農
舍、農具、穀倉等已經被分割、錯位後再重組。〈農村（3）〉（1958）的
組成物件與〈農村（2）〉大同小異，惟穀倉等物體較放大，線條交錯更
為積極，在表現鄉村色彩的肌理處理也較上一幅更穩定。完成於1959年
的〈農村（4）〉則是以一種帶著抒情的理性處理他心中的農村。許武勇

許武勇　農村（2）
1955　油彩、畫布
72.5×91cm

許武勇　農村（3）
1958　油彩、畫布
72.5×89.8cm

[右頁上圖]
許武勇　農村（4）
1959　油彩、畫布
91×72.5cm

[右頁下圖]
許武勇　農村夕陽
1963　油彩、畫布
91×72.5cm

作此畫時，已經完成美國深造，有過
親眼目睹西洋立體派、野獸派、超現
實等風格的名家真跡。從這幅畫中，
似乎可以感覺到當時他自我激勵和對
創作的企圖心。他欲表現的臺灣農
村顯然是在非常周詳的分析下造就而
成，無論線條或造形或設色，都步步
為營，即便在重疊交會的空隙也都顧
慮周到。

　　許武勇的西洋立體派風格在1970
年代有了改變，主要是注入了東洋文
化，同時綜合了超現實主義等風格，
強調作品要能夠有畫家的主觀及理
想。這就是他所倡的「羅曼主義」
畫風。其實在他1960年代以立體主義
所表現的作品裡，已經出現了「羅曼
主義」的想法。像1963年的〈農村夕
陽〉和〈農村之月〉（P.86）。〈農村夕
陽〉以火紅之夕陽帶動農村之景致。
在畫面邊緣倒行的牛車、如大小魚骨
散置四周的樹葉，還有飛舞的彩蝶，
以及切割的農舍和穀倉等，都來自畫
者的自主選樣和組合。〈農村之月〉
則以月夜為背景。兩幅作品皆以溫暖
飽滿的色彩，營造出羅曼蒂克的情
調，亦是許武勇早期令人讚賞的心象
風景代表作。

　　由於行醫工作的限制，加上個人

[上左圖]
許武勇　農村生活（2）
1994　油彩、畫布
91×72.5cm

[上右圖]
許武勇　幻想（2）　2000
油彩、畫布　91×72.5cm
臺北市立美術館典藏

探究畫藝的習慣種種關係，許武勇從年輕時代畫風景便幾乎不做現場寫生。他用眼睛觀察，再到室內將視覺記憶及心靈感觸轉化成畫作。他不在意重複同一個題材，他認為每一幅作品的出現都是因為有所思、有所感，不是無緣無故、沒來頭的。人的記憶是會重現的，難忘的記憶更是如此。他終生可以不為任何人或金錢創作，自然就可以自由地畫，想畫什麼，想怎麼畫，都是可以自主，這是做一個創作者最大的幸福。

　　在許武勇以農村為題材的作品裡，我們看到了他心中和記憶中的農村風景，也讀到他在這一個題材的畫中所蘊含的情感與幻想。1994年完成的〈農村生活（2）〉、1995年的〈樹蔭〉（P.88）、1999年的〈少女與牛〉（P.89）、〈飼雞〉（P.92）等皆是他昔日來回臺南和路竹鄉的回憶。2006年的〈農村之愛人（1）〉（P.90）、2009年的〈農村之愛人（2）〉（P.91）和〈離別（3）〉等畫面彷彿帶著故事情節。〈農村之愛人（1）〉、〈農村之愛人（2）〉的一對戀人在月下花間相擁，依依不捨。〈離別（3）〉的村姑

[左頁圖]
許武勇　農村之月　1963
油彩、畫布　91×72.5cm
臺北市立美術館典藏

87

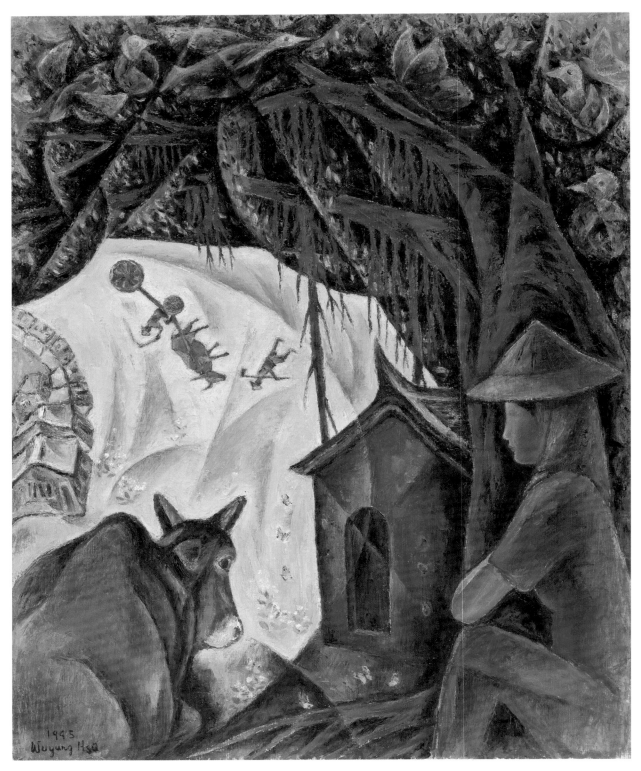

許武勇　樹蔭　1995　油彩、畫布　91×72.5cm

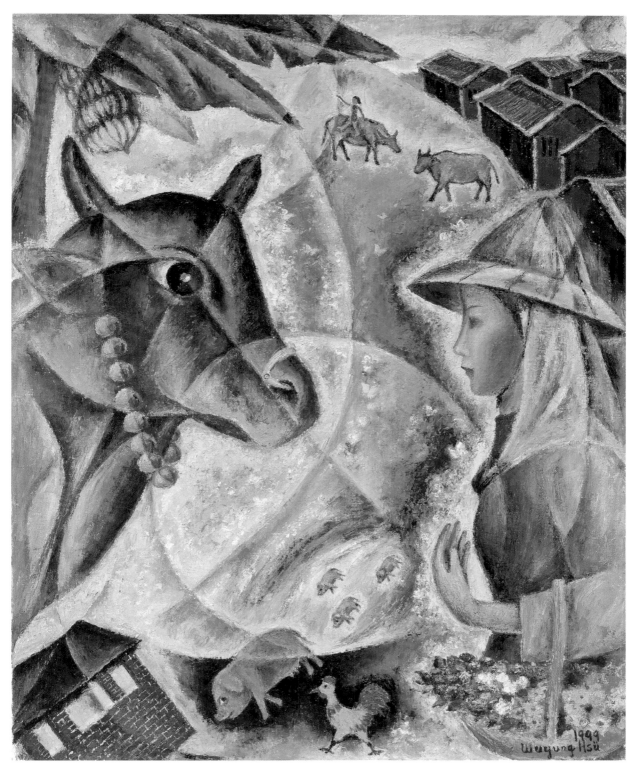

許武勇　少女與牛　1999　油彩、畫布　91×72.5cm

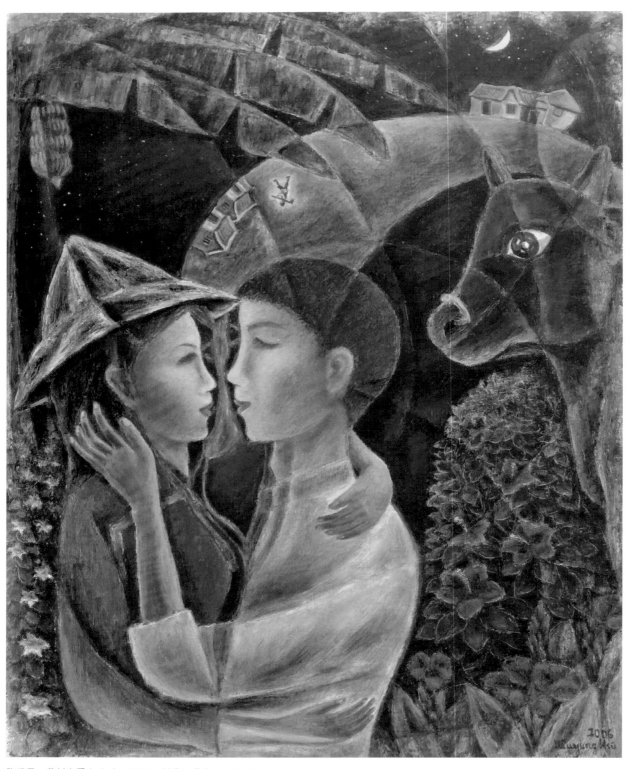

許武勇　農村之愛人（1）　2006　油彩、畫布　91×72.5cm

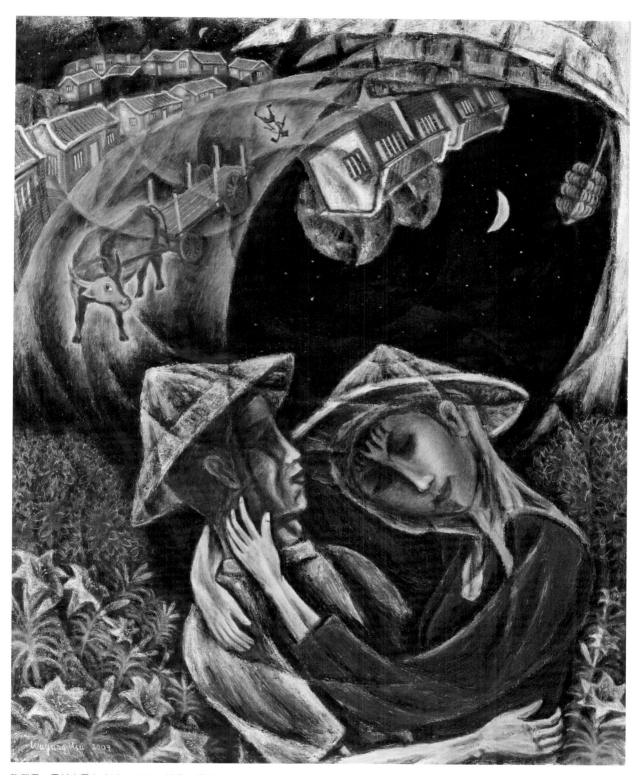

許武勇　農村之愛人（2）　2009　油彩、畫布　91×72.5cm

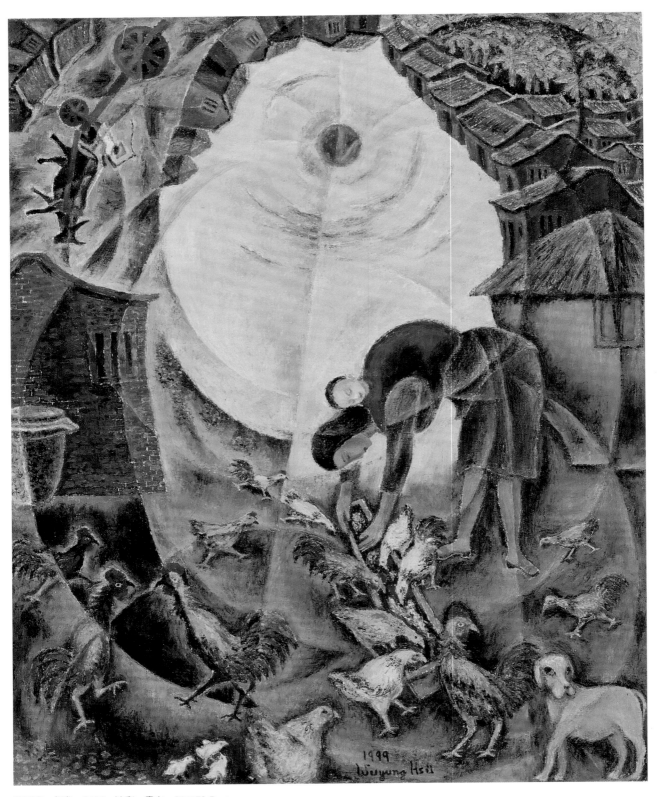

許武勇　飼雞　1999　油彩、畫布　91×72.5cm

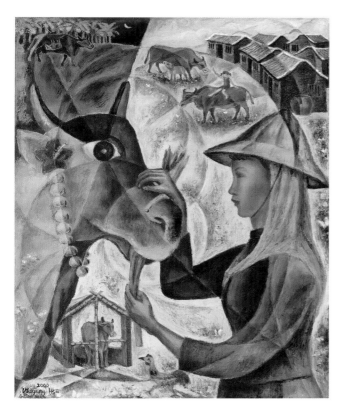

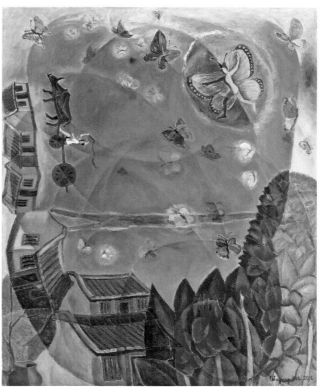

與牛隻道別，〈農村之愛人（1）〉的牛隻再度出現在畫中，直視的牛眼似乎看盡了人間無奈！

　　許武勇在2012年完成〈蝴蝶與黃昏農村〉時，已經九十三歲，身體明顯衰弱，卻持續創作。這幅可能是他最後的鄉村畫作，大小粉蝶在有農舍、牛車、扶桑花的村莊裡飛舞，雖是延續了立體主義風格；但筆觸顯得無所拘束，明亮艷麗的橘紅色彩，一如他慣常頌揚的生命之真善美調性。隔年，他坐著輪椅出席「家庭美術館——美術家傳記叢書」暨「臺灣資深藝術家影音紀錄片」新書、影音聯合發表會，已無法如往昔一樣細談畫中之蝴蝶夢了。

[上左圖]　許武勇　離別（2）　2000　油彩、畫布　91×72.5cm
[上右圖]　許武勇　蝴蝶與黃昏農村　2012　油彩、畫布　91×72.5cm

2013年許武勇坐著輪椅出席「家庭美術館——美術家傳記叢書暨臺灣資深藝術家影音紀錄片」聯合發表會。後排左起：鄭善禧、何肇衢、歐豪年、王水河。

五、個人美術館之夢

許武勇在年輕時代便存有成立個人美術館之心意，1975年到1983年之間，在臺北市四維路住宅設立私人沙龍。1994年間在淡水籌備的「羅曼美術館」因濕氣等因素未能如期開館。2013年在臺北金山南路曾短暫設立個人美術館。他過世後，家屬為維護他的畫作，捐出一百幅作品及借藏四百七十七件作品給臺南市美術館。

[右頁圖]
許武勇　青色的鳥（1，局部）　1995　油彩、畫布　91×72.5cm

[下圖]
1954年攝於臺南。左起：次男許華德、長男許虹笙、妻子徐淑香、許武勇。

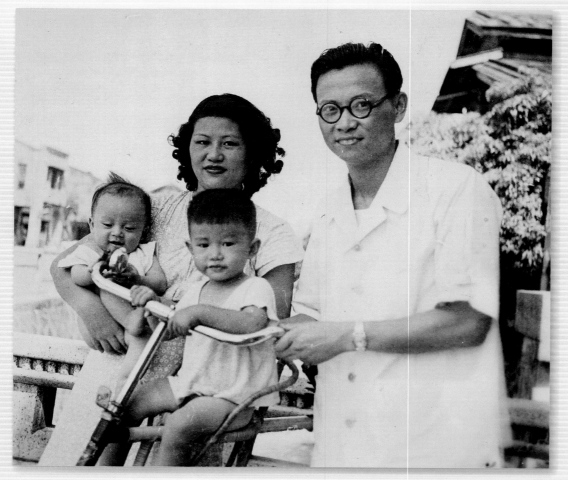

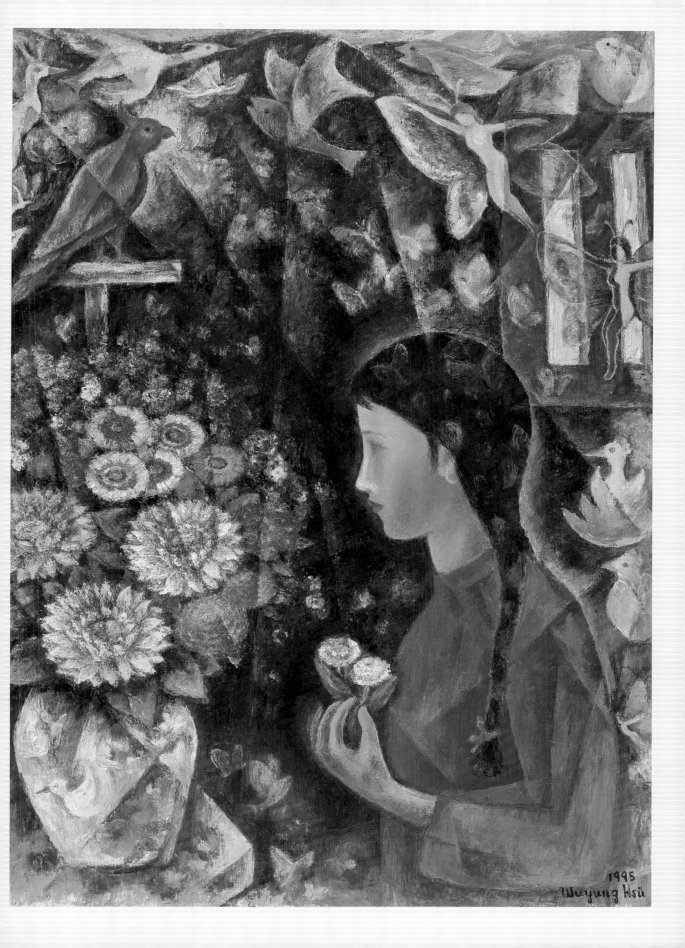

為了藝術，北上開設診所

　　1959年，許武勇辭去路竹鄉衛生所工作，於路竹開業「武勇診所」。1965年，他有感於地方交通不便，資訊也不足。臺北市終究是首善之區，不僅美術活動頻繁，和畫友切磋藝事也較便利。於是結束了路竹鄉的看診，舉家北上。他花了六十萬臺幣買下臺北東門市場附近、現今金山南路二段19號的四層樓樓房，開辦「武勇診所」。開幕初期，他只收取一般開業醫生的半價診療費，而且二十四小時營業。因為看板上有東京帝大醫學士和美國加州大學碩士之學歷，患者特別多，而且多半是賣魚、賣肉、賣菜、賣米的商人。大概看他生意好吧，一名住在鄰近的流氓手持西瓜刀上診所來，結果他當著滿屋驚嚇的病人，把這名流氓壓倒在地，連人帶刀交給正好巡邏經過的警察。許醫師如此「武勇」，讓在場患者稱讚不已。

　　金山南路樓房的一樓作為看診場所，二樓客廳的一角則當畫室使用；其實這個做畫的空間並不大，沒有畫架。他的作品盡量維持在30

[左圖]
1954年，許武勇（右）從事路竹農村醫療工作。

[右圖]
許武勇（右1）在路竹鄉衛生所服務時留影。

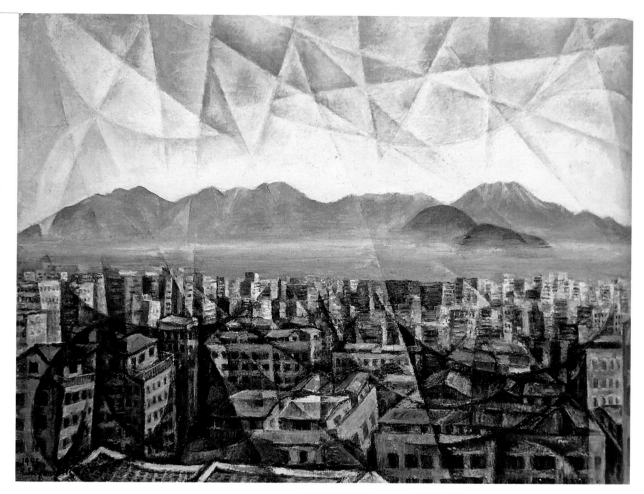

許武勇　臺北市　1995　油彩、畫布　91×72.5cm

1960年，許武勇（左後）與母親（左前）及家人合影。

號，為的是方便在此有限空間創作。畫布就靠立在一個小辦公桌上，桌上放著裝有管狀油彩的紙盒，以及厚堆油彩的小調色盤。另外，他習慣在桌上擺著夏卡爾和魯東畫冊或彩色畫片，以便隨時可以找尋靈感和構圖用色參考之用。

在金山南路看診時代，許武勇碰到空檔就上樓，坐在老舊的藤椅上，戴上白色手套，拿起一把小刀作畫。病人來了，護士在樓下按鈴，他放下畫刀，將手套一脫，蹬蹬蹬下樓，拿起聽診器，

[右頁上圖]
1976年，攝於許武勇
臺北市四維路宅邸庭
園。左起：妻子徐淑
香、次男許華德、次媳
蔡桂鳳、長男許虹笙、
親家、姊許富美、親家
母、許武勇。

[右頁下圖]
許武勇
四維路之庭園畫廊宅邸
2011　油彩、畫布
72.5×91cm

開始和患者對話。「一位病人和第二位病人之看病空檔時間，就是我作畫時間，有時僅有五分鐘也可以。整個加起來，作畫時間超過看病人時間。」許武勇不用畫筆而用刀畫，除了達到表現直接與速度的效果，還可省去洗筆之麻煩。戴手套作畫，不僅免除手遭汙染，並且可隨時脫除去看病人。

包括已故畫家席德進等藝術界人士都曾是許武勇的病人，不但對於這位醫師畫家的時間利用感到佩服，也覺得大概也只有像許武勇這樣頭腦一流、精於統計學、生命科學的畫家，才能夠將醫與畫分配得如此的巧妙，能在上下樓梯之間，轉化情緒和手指，賦予創作與人體這兩種不同生命體可貴而美好的期待。

1986年，六十七歲的許武勇發現罹患大腸癌，在臺大醫院接受手術。手術過後，深深感覺到生命的無常，更應該把握時刻，實現夢想。隔年，他從醫界退休，將診所交給長子許虹笙，往後的歲月全部奉獻給一生熱愛的藝術。

【關鍵詞】

席德進（1923-1981）

席德進，生在中國四川，畢業於國立藝專。1948年到臺灣，曾在省立嘉義中學任教。1962年應美國國務院邀請，參訪美國各地美術館及考察現代藝術，受到當時普普藝術（Pop Art）、歐普藝術（Op Art）、硬邊藝術（Hard-Edge Art）等現代潮流藝術的啟發，影響到他的油畫創作表現。他在美國之行後轉往歐洲，並在法國三年。返臺後，開始投入臺灣民間藝術和傳統建築的研究，1969年後繪製一系列以鄉土民俗為題材的水彩作品，自成風格。在作畫之外，他也是藝評和藝術生態觀察者，在藝術專業雜誌和報章發表文章。他創作生涯的晚期則致力探討現代水墨的創新。1981年罹患胰島癌病逝。

席德進身影。（藝術家出版社提供）

席德進1971年速寫許武勇畫像。（藝術家出版社提供）

四維路宅邸闢設藝術沙龍

許武勇北上定居後，除了行醫，並將身邊之積蓄投資於股票及土地。僅一年多時間的靈活經營，財產增加到在路竹鄉工作十六年的總收入兩倍之多。於是在臺北市四維路購得240坪土地，闢建為花園住宅。西班牙式的樓房，花園裡並有小噴水池。1975

年新屋落成後，他即刻調整看醫時間，上午和晚上看診，下午休診，為此患者大約減少了三分之二。但他一點也不介意。因為經濟穩定了，他可以在寬敞舒適的環境裡，享受創作的樂趣，同時也兼做他從年輕時代就有興趣的園藝。有一天他穿著工作服，在院子整地拔草時，路過圍牆邊的人以為他是園丁。問他說：「這樣漂亮的住宅是哪一個銀行或大公司董事長的？」

1976年，畫友們攝於四維路許武勇宅畫廊。右起二為潘朝森、四林玉山、五為陳銀輝、六為許武勇。

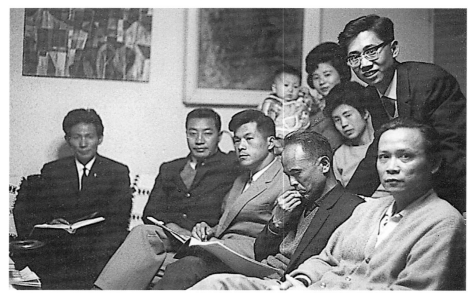

1964年在金山街許武勇宅，自由美術展會員合影。前排左起劉生容、第三黃朝湖、第四陳庭詩、右許武勇，後排右曾培堯。

攝於許武勇四維路自宅畫廊。
右起：黃鷗波、蒲添生、許武勇、謝孝德、陳慧坤、陳德旺、金潤作。

第2屆「紀元美展／南部移動展」合照。後排左起為洪瑞麟、許武勇、金潤作、廖德政。前排左起為陳德旺、劉啟祥、張啟華。

　　儘管許武勇從1950年代開始參加像南美展、紀元展、自由美術展、全國美展、臺陽美術展等團體展出；但他覺得在群體的作品發表會上，展出的件數受限，很難呈現完整的個人創作思惟。正好四維路住宅內有150多坪，其中部分的空間足以用來設立私人沙龍。因而在1975年到1983年之間，他每年的4月春暖花開之際都在此舉辦個展，發表前一年的作品。前後舉辦了九次。他每次都親自書寫請柬，邀約藝術界人士前往評

2004年臺陽展會場，許武勇（右1）與臺陽展會員合影。

楊三郎夫婦（右二人）與許武勇夫婦於四維路住宅合影。

許武勇（左）與家人攝於臺北市四維路自宅。

畫遊園。楊三郎（1907-1995）、金潤作、陳德旺（1910-1984）、陳慧坤（1907-2011）、賴傳鑑（1926-2016）等藝術家都曾經受邀到四維路沙龍觀畫。

▍淡水山丘籌備羅曼美術館

　　許武勇在臺北高等學校就讀時，愛上了登山。在高校讀書的七年當中，每逢假日都去攀爬觀音山、大屯山等。有一次他在登山回程中經過淡水，對於當地的人文風景驚豔不已。後來曾以淡水為題做一系列畫作。他在1993年完成的〈淡水之回憶（臺灣）〉(P.105) 就是集合了淡水教堂、紅樓、白樓、山坡民房、觀音山遠景、淡水河行船等建築和山水景致，畫中的綁辮子女孩儼然成了風景中的青春標記。1994年他畫〈觀音山之夕

許武勇
觀音山之夕陽（臺北）
1994　油彩、畫布
72.5×91cm

1994年，位於淡水的羅曼美術館。

陽（臺北）〉，則將觀音山和淡水河行走的戎克船拉近，和淡水教堂等代表性建築的局部，形成浪漫的對話構圖。

1980年代末因為都市開發，加上許武勇年歲增大，無力再親自照顧四維路208巷的許宅庭園，只好將其用地與建商合建公寓出售。當時他有感於通貨膨脹的時代將至，因而決定將售屋所得以購買土地保值。於是1990年在淡水工商附近的山丘購入一塊800坪的建地，與建築商合建十七層樓的大廈。將頂樓的十七樓三戶打通，規劃作為「羅曼美術館」。

早年對淡水一見鍾情的許武勇，決定在當地設立一生夢想的個人美術館後，忍著接受大腸癌手術不久，傷口尚未痊癒的痛楚，親自前往勘查土地、跑地政事務所、致電原土地持有人……同時自己設計大廈的外觀，確定大樓色彩及欄杆規畫均以附近的歷史建築紅毛城為範本。期盼建築物能夠和觀音山、淡水河等鄰近的景致取得和諧，到美術館的觀眾同時能夠享受到內外視覺之美感。

為了全力籌備這座個人美術館，1994年，七十五歲的許武勇從臺北搬到淡水的這一座大廈生活。他督導美術館的硬體裝潢和軟體裝備，而展示作品的畫框也幾乎製作完畢。但到此階段卻發生了挫折。主要在於其他住戶堅持要許武勇開放美術館專用的電梯，如此美術館勢必被切割為三部分，管理與安全堪慮，另也發現美術館所在地相當潮溼，而且交通不便，距離捷運淡水站需步行近二十分鐘。種種的問題困擾著許武勇，再三考慮後，他決定放棄。「羅曼美術館」未能在淡水如期開館，成為他終身的憾事。

[右頁圖]
許武勇
淡水之回憶（臺灣） 1993
油彩、畫布 91×72.5cm

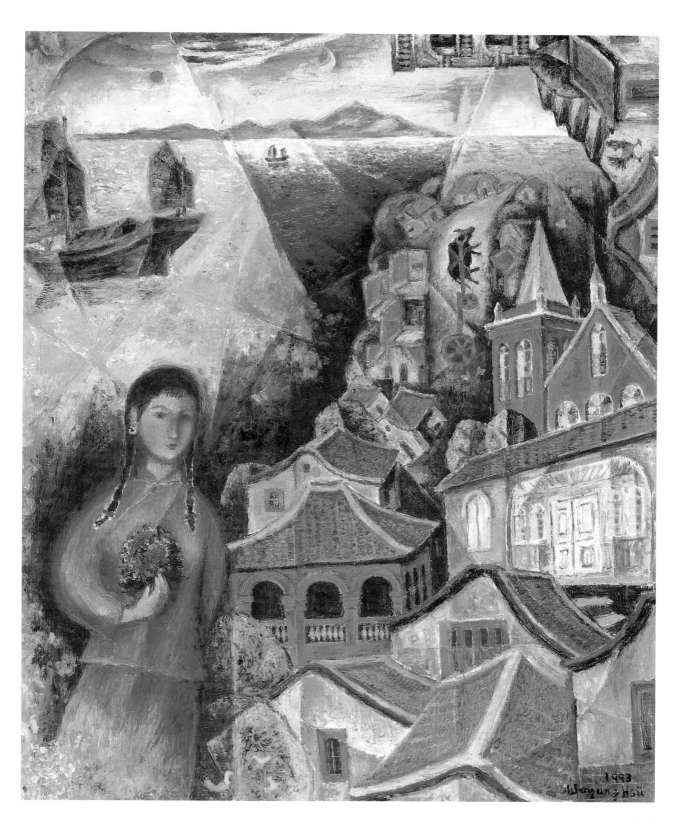

1993
Wuyun y Hsii

▌遺作捐贈寄存臺南市美館

　　許武勇在年輕時代便存有成立個人美術館之心意。主要他對西洋知名畫家塞尚（Paul Cézanne, 1839-1906）、梵谷（Vincent van Gogh, 1853-1890）、高更（Paul Gauguin, 1848-1903）等人的藝術際遇有深刻的感觸。他曾對記者說，這幾個畫家生前都被拒絕在官方美展門外，幸好有收藏家和私人美術館，才得以讓後代的人欣賞到他們許多珍貴的傑作。曾經跑遍世界各地美術館的他，特別推崇日本設置私人美術館的風氣。作為一名藝術創作者若有能力的話，是應該為社會及他生長的土地留下永久性的回饋，還有什麼比美術創作更芬芳、更有意義的生命獻禮？

　　原定在淡水設「羅曼美術館」的計畫終止之後，許武勇於1995年遷住臺北市信義路四段。然而他仍希望美術館之夢有一天能夠實現。於是在十九年之後的2013年，也就是他九十四歲時，在臺北市金山南路和信義路交叉口的一棟大樓的九樓成立個人美術館，計畫一年展一檔，每檔展出三十四件作品。他估算，若要參觀他當時身邊近六百件畫作，需要十六年時間。

　　2016年，許武勇以九十七歲高齡辭世。近六百件代表著畫家一生的

2017年許武勇畫作捐贈儀式，左起：許武勇家屬許珠麗、許華德、許虹笙、行政院長賴清德、臺南市美術館董事長陳輝東及前館長林保堯。（臺南市美術館提供）

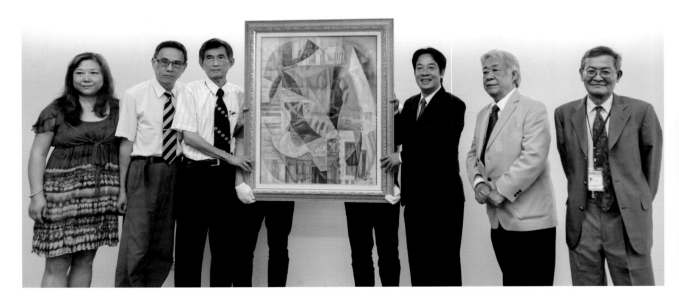

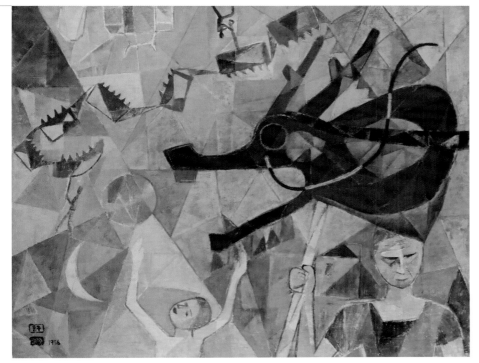

許武勇　舞龍（1）　1956
油彩、畫布　72.5×91cm
（臺南市美術館提供）

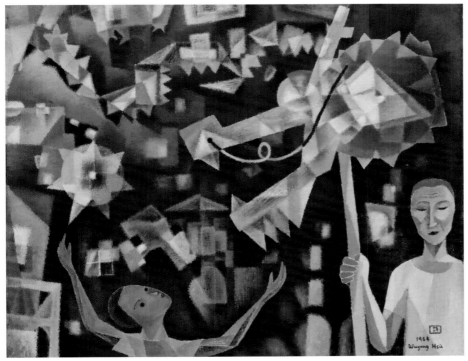

許武勇　舞龍（2）　1964
油彩、畫布　72.5×91cm
（臺南市美術館提供）

執著、努力和成就的遺作，面臨了需要長年專業維護的現實問題。經過
家屬的思考和討論，2017年，許武勇的子女許虹笙、許華德、許珠麗決
定捐出一百幅父親作品，以及借藏四百七十七件作品給臺南市美術館。
許武勇的畫作在家鄉有了妥善的安歇之地。

六、繪畫風格之演變和表現

許武勇一生的創作風格經過幾次演變。日本留學時受到法國畫家盧奧接近表現主義的影響，1952年到美國加州大學的柏克萊分校深造，對立體派畫風有更深入的探討。而後受夏卡爾影響的超現實風格、魯東的象徵主義所感動，將東洋文化注入西洋立體派、超現實主義，以幻想的、詩意的、象徵的手法，傳達他內在精神的「羅曼主義」油畫風格。

[右頁圖]
許武勇 101之幻想（局部）
2007 油彩、畫布
91×72.5cm

1987年，許武勇夫婦攝於
巴黎聖母院。

1949年參加省展嶄露頭角

1945年，第二次世界大戰結束後，日本人撤出臺灣。在當時擔任臺灣省行政長官公署諮議的畫家楊三郎與郭雪湖（1908-2012），建議政府籌辦「臺灣省全省美術展覽會」，取代原有的日治時期大型美術展覽會「臺展」。第一屆全省美展於1946年10月22日在臺北市中山堂舉行，直到2006年第六十屆才停辦。

1948年第三屆舉辦時，剛好和博覽會撞期，因而兩項活動合併於介壽館（2006年正式更名為「總統府」）的二樓展出。許武勇就是在這一年開始參展臺灣省全省美術展覽會（以下簡稱省展），直至1973年，連續二十六年都出品參展。1949年以作品〈石楠花〉（P.67）首次獲特選。1950年的〈夜曲〉二度得到省展特選。1955年第十屆省展時，以〈農村（2）〉（P.84上圖）三度獲特選及最高榮譽獎。1967年到1973年受聘為省展西畫部審查委員。除了省展，許武勇在臺陽美術展的表現也相當耀眼。早在1951年，也就是他前往美國留學的前一年，便以〈離別〉（P.70）得到臺陽美術展首獎「臺陽獎」。1953年，許武勇從美國學成返臺那年，也成為臺南

1995年許武勇攝於畫室，身旁作品是剛完成的〈蝴蝶與仙女〉

2003年，許武勇與畫友於展覽會場合照。右起：謝里法、許武勇、林顯模；左一坐者為陳輝東。

美術研究會會員，以後每屆南美展都參展。

「我認識的許武勇是一位篤實、沉默寡言、生活嚴肅的畫家。幾個朋友在畫展碰在一塊，經常是有說有笑，但他很少和我們說過笑話。他說話都是一本正經，態度嚴謹。」畫家賴傳鑑（1926-2016）生前在回憶他藝壇朋友的文章裡，提及1974年許武勇剛加入臺陽美術協會，那一年的臺陽展開幕前夕，他親自帶作品到臺北新公園省立博物館（今國立臺灣博物館）的情景。

賴傳鑑記得那天在收件處的幾位會員看到許武勇，一眼就認出他了，於是請他填寫會員表格。他填完表格後問：「需要繳費嗎？」在一旁閒聊的會員馬上接口：「要！」許武勇趕緊掏出皮夾問：「多少錢？」有人說兩百塊，有人說新會員要多出一些……賴傳鑑發現許武勇似乎不知大夥在開玩笑，依舊拘謹的不知如何是好。於是他出來解圍說：「大家開玩笑的，不必繳費。」但許武勇還是握著皮夾，處在猶豫中，引來眾人哈哈大笑。後來，賴傳鑑和許武勇熟了，發現個性內向的許武勇，其實很喜歡交朋友，尤其是畫壇的朋友。以畫會友，是他最開心的事。

▎在1960年代醉心立體主義

　　許武勇一生的創作風格經過幾次演變。他在高校就讀時，接受日本畫家鹽月桃甫的啟蒙和教導。1940年代在日本留學時，於樋口加六畫室接受四年的素描訓練，同時受到法國畫家盧奧接近表現主義的影響。二次世界大戰後，他回到臺灣，開始在省展嶄露頭角，雖然持續著鄉土

許武勇　華盛頓市　1963
油彩、畫布　91×72.5cm

題材；然畫風已由寫實逐漸探及幻想的世界。1952年到美國加州大學的柏克萊分校深造，得以順道考察東、西方美術館，接受生平初次之現代藝術洗禮後，並特別關注法國畫家、立體主義畫派創始人之一勃拉克（Georges Braque,1882-1963）的色面分割構成。對之前所涉獵的立體派畫風有更深入的探討，在畫作上施以分割、錯位、解構和多視點的安排。

除了勃拉克，當時許武勇沉迷的大師對象還包括魯東（Odilon

許武勇　櫥窗　1960
油彩、畫布　91×72.5cm

Redon,1840-1916）、夏卡爾、畢卡索、克利（Paul Klee,1897-1940）
等。在十多年致力於立體主義創作當中，他的畫作在眾多追求印
象派風格的畫家作品中，顯得突出且引人注意。

　　1955年他以〈Berkeley 回想（美國）〉、〈聖誕夜（美國）〉(P.81)
等畫作，參展第二屆紀元展邀請時，臺灣現代繪畫導師李仲
生（1912-1984）發表於聯合報的〈第二屆紀元美展觀後〉文中，指
出許武勇的表現堪稱參展者當中的新秀表率。畫家劉國松（1932-）
則曾在1962年3月發表於《今日世界》的〈當代中國西畫展覽〉一
文，稱讚許武勇當時在臺灣是「唯一的立體主義者」。

　　在許武勇沉醉於立體派風格，並留下許多傑作的同時，一
些畫作隱約地出現了夏卡爾的影子，這也預告他下一階段受夏卡
爾影響的超現實風格創作來臨。他的知心畫友賴傳鑑在藝術家出
版社出版的《埋在沙漠裡的青春》一書中，曾提到許武勇在步入

克利像。

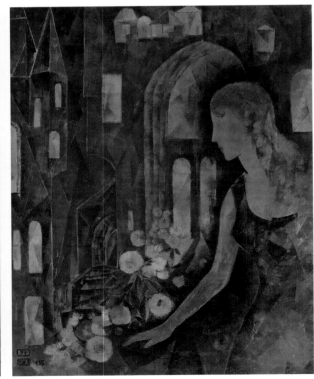

超現實階段後，畫中的花瓶、鳥、女人和牛頭
等都是夏卡爾式的型態，至於花卉色彩則是來
自象徵主義的魯東。他用刀作畫的筆觸在此階
段也轉向細膩，有些地方的肌理以點描處理，
逐一小塊地塗抹，賦予詩意和夢幻的情境。例
如〈花中女人〉等作品都是。

賴傳鑑在《埋在沙漠裡的青
春》書中講述到許武勇繪畫風
格。圖為該書封面。

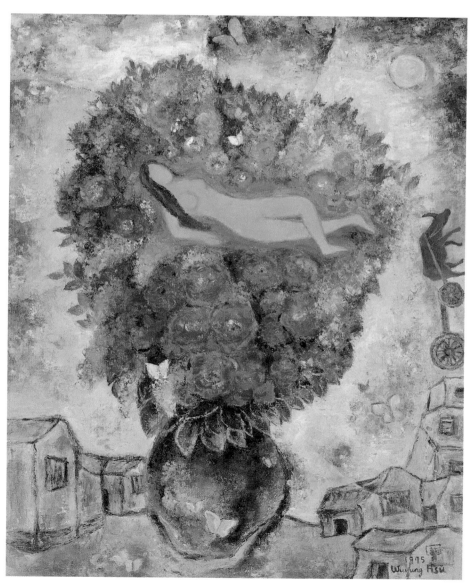

許武勇　花中女人　1975
油彩、畫布　91×72.5cm

[左頁下左圖]
許武勇
Berkeley 回想（美國）
1953　油彩、畫布
52.9×45.1cm

[左頁下右圖]
許武勇
Berkeley 回想（美國）
1955　油彩、畫布
91×72.5cm

▋花和女人低吟羅曼蒂克

　　許武勇是基督徒。他生前說：「我感謝神，在我一生中給我能愛的三個女人。」他在就寢前禱告，請基督寬恕他的罪惡，並能在夢中遇見三位愛人中的一位，但她們都未曾入夢。這三位女人分別是童年玩伴張援、在二次大戰時熱戀的陳寶清，以及在二十七歲那年迎娶的太太徐淑香。

　　長年住在許家的四姨因喪夫再嫁，因而成為張援的繼母。許武勇就讀公學校時代十三歲時，初次見到當時七歲的張援，就覺得她可愛又美麗，

許武勇　丘上之街（臺灣）
1943　油彩、畫布
60.5×71.5cm
國立臺灣美術館典藏

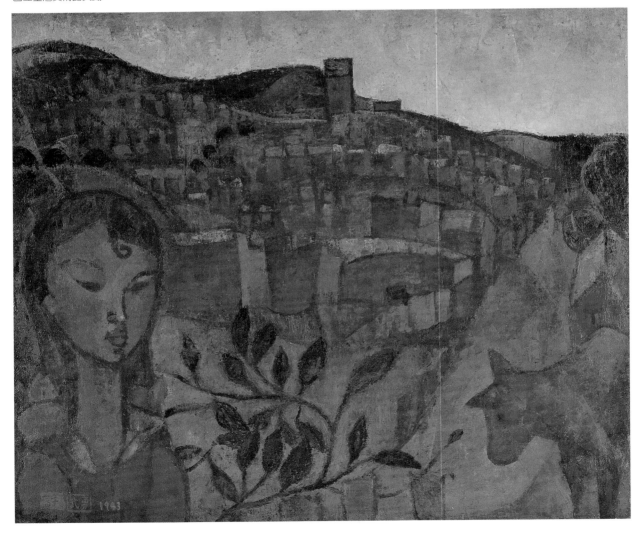

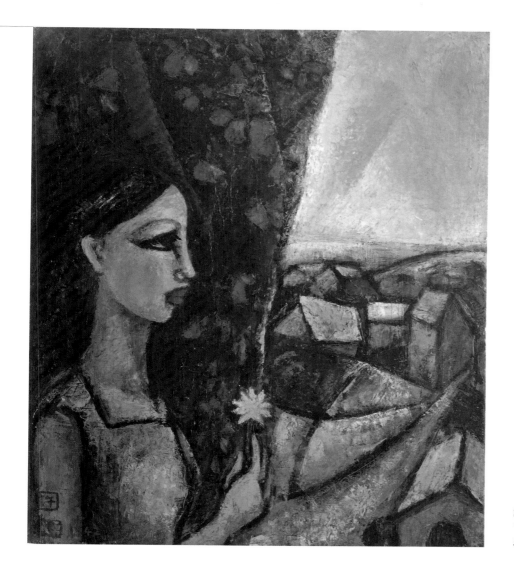

許武勇　鳳凰木（臺灣）
1942　油彩、畫布
52.9×45.1cm

可以說是他玩伴中的公主。許武勇二十一歲時將初吻獻給她，就在談論婚嫁之際，相信算命仙的四姨堅持他們兩人相差六歲不能結婚。隔年許武勇考入東京帝國大學後，與他原有情書聯繫的張援突然斷了訊息。

　　時隔五十六年之後，也就是1996年。七十七歲的許武勇與七十一歲的張援相約在臺南公園內、近臺南車站池畔的長椅見面。之後的九年，他們保持著往來。只要許武勇去臺南打電話給這位「援阿」，她便出門並帶水果相見。長椅上的一對老人相握手、親密說話的樣子，讓鄰近的人投以好奇眼光。2005年張援病重時致電許武勇希望見一面，許武勇擔心太太嫉妒，家裡生風波，並未成行。結果成為永別。

　　從許武勇早年的一些作品中的女人，對照著他生前的閒談，似乎有張援的身影。像他在1942年留日時所畫的〈少女與街〉（P.45）、〈蓮

池（1）〉、〈鳳凰木（臺灣）〉(P.117)、1943年的〈丘上之街（臺灣）〉(P.116)，
1995年的〈中秋〉、以至於1996年〈臺東小野柳入口〉中的辮子女孩、1999
年的〈寫信〉、2000年〈故鄉〉的捧花女子等，都是交錯著現實、回憶和
夢境。〈蓮池（1）〉表現的唯美，直探畫者內心的細膩柔情，是以一種
疼惜之心在描繪畫中主人。〈鳳凰木（臺灣）〉和〈少女與街〉的女孩手
中都拿著一朵小花；〈鳳凰木（臺灣）〉的女孩則已經亭亭玉立了。

　　許武勇的第二位戀人陳寶清，是他在京都平屋村看診之前認識的。
當時陳寶清是東京女子齒科專門學校學生，家境富有。戰爭吃緊時，許
武勇到她東京市郊的住家作客，仍可以吃到用豬肉等作成的油飯，讓他

許武勇　寫信　1999
油彩、畫布　72.5×91cm

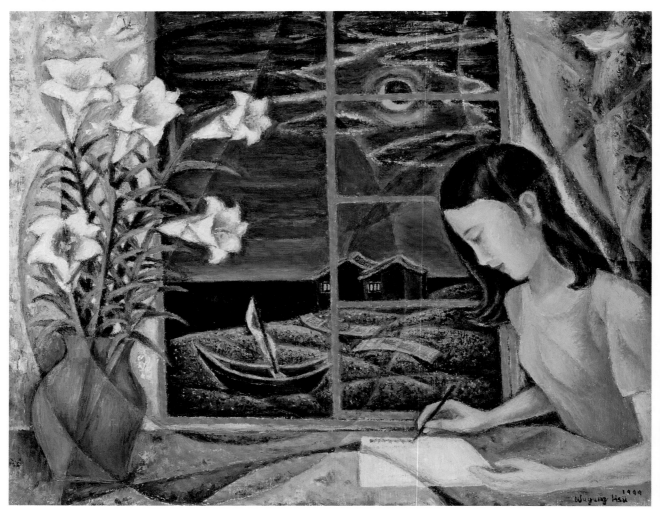

許武勇　迪化街（1）（臺北）
1965　油彩、畫布
72.5×91cm
高雄市立美術館典藏

驚喜不已。他到平屋村診療所到職之後，陳家已答應他們婚事，不料他在平屋村為她安排好居所，卻空等到戰爭結束，陳寶清一直未出現。戰後他回到臺灣，聽聞陳家在臺北迪化街開乾元漢藥蔘行，急忙找去，發現鄰街延平北路上竟有一「寶清牙科診所」招牌。分離兩年，他朝思暮想的寶清微笑出現在他眼前，人變胖，外表看來已是為人母了。他大大失望地道別離去。

　　1995年，他在南畫廊舉辦個展時，陳寶清姪女前去看展，透露寶清已與孩子定居大阪，並給他名片以便聯絡，不料他將名片弄丟了。「我不能與寶清一起在像天之樂園的阿里山過日是我一生最大的失策。她是絕世之美人。」九十六歲那年，也就是許武勇過世的前一年，他還惦記著小他兩歲的戰爭戀人：「若寶清還活著，精神清楚，沒有聾，我希望與她說話，用電話也可以。」許武勇說，他相信來世。來世時最希望遇

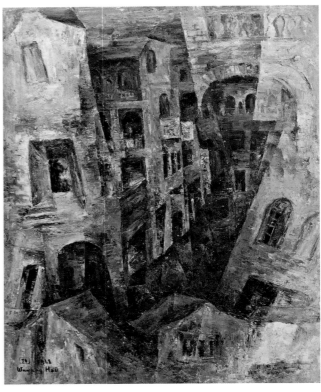

[上左圖]
許武勇　迪化街（2）（臺北）
1966　油彩、畫布
91×72.5cm

[上右圖]
許武勇　迪化街（3）（臺北）
1968　油彩、畫布
91×72.5cm
臺北市立美術館典藏

[右頁圖]
許武勇　迪化街回想　2001
油彩、畫布　91×72.5cm

到陳寶清。可見當年他對她用情之深！

　　是因陳寶清出身迪化街？還是這條老街合適於他對藝術手法的探究？許武勇在1960年代畫了多幅以迪化街為題的作品。〈迪化街（1）〉（1965，P.119）已為高雄美術館典藏。他結合了立體派和野獸派技法，刻劃街房交錯的景象。充滿信心的刀筆線條在切割之餘，並以厚重的褐色、金黃、黑色和綠色加強空間的躍動情調。2001年的〈迪化街回想〉則強調樓房立面之特色與美感、特色商家和舊時的街景。人力車、時髦的旗袍仕女、挑擔的飲食販賣等，組成豐富而引人入勝的畫面。

　　許武勇以女性為題材之作品數量相當多。少女張援出現在畫中，尚見到正面描寫且五官分明。他以陳寶清入畫的女人畫，估量較初戀的張援多，而且偏向於文靜的側面或低頭陷入沉思的表現。從他自述回憶文中，得知他理想中的女性臉蛋五官，就在陳寶清身上可找到。〈石

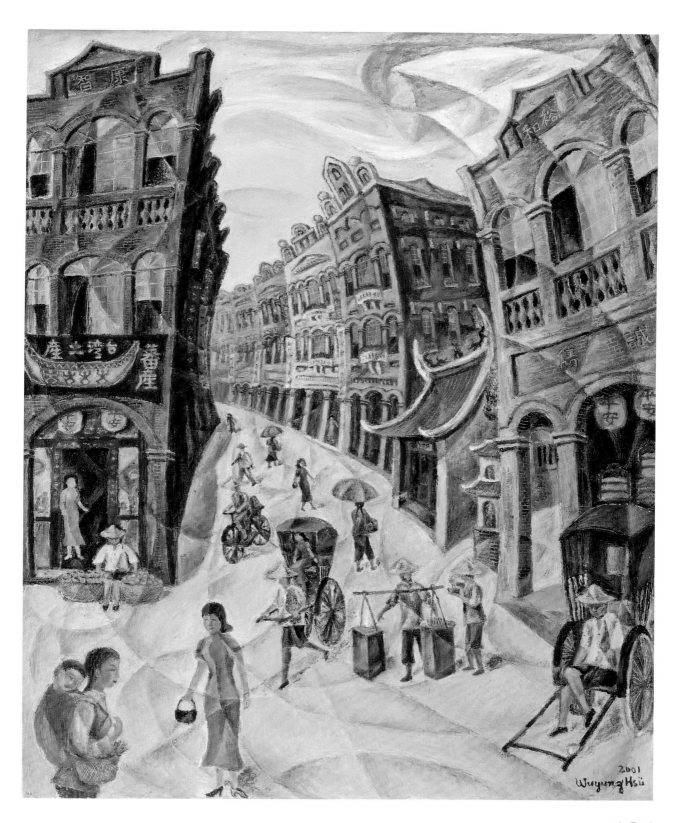

許武勇　昔時迪化街
2012 油彩、畫布
72.5×91cm

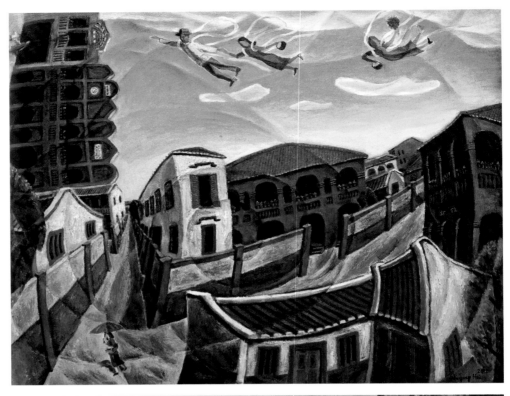

許武勇
迪化街附近（臺北）　2001
油彩、畫布　72.5×91cm

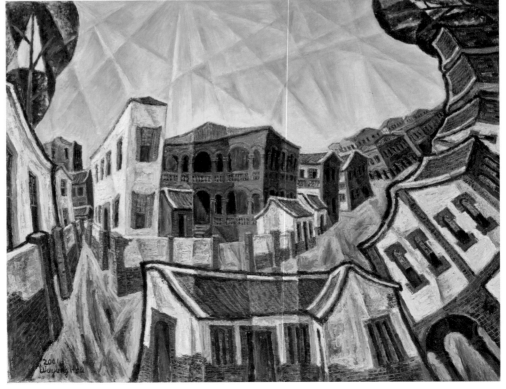

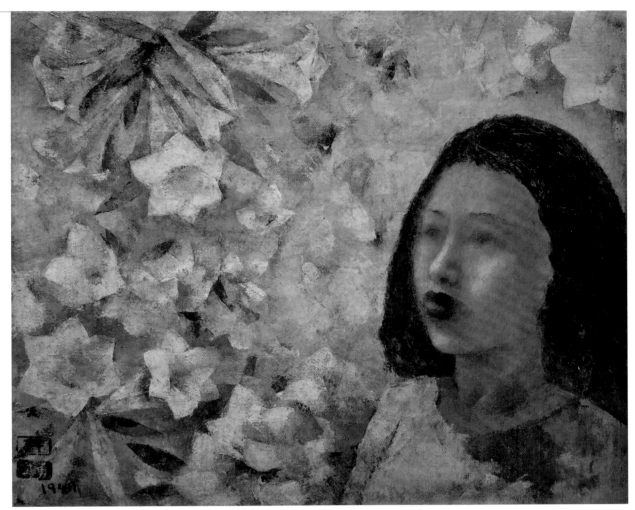

許武勇　阿香之像　1947
油彩、畫布　45×52.9cm

楠花〉(P.67)、〈少女與花〉、〈扶桑花〉(1994，P.124)等，以及許多農村題
材、描寫異國人文風情的畫中女人，都似以他懷念的寶清臉龐作樣本。

　　〈阿香之像〉(1947)是許武勇在阿里山畫新婚之妻，盛開的當地野
生百合占據了偌大畫面。粉色系的花卉與淺綠背景，彷彿在吟詠著輕快
舒坦的心境。徐淑香在2013年病重住院時，九十四歲的許武勇每天拄著
拐杖前去探望。他久久握著老妻的手，希望她在垂危之刻也能感受到他
的愛。這一年，他這位命中的第三個愛人離他遠去，當年他完成了〈一
株大樹（臺南縣東山鄉）〉(P.125)，老當益壯的翠綠大樹上躺著半裸的少
女，長著翅膀的魚、有蝶翼的小鳥也棲息在樹上。一對農村夫婦像仙人
一般在天空飛翔。舊日的農村街屋、土地公廟和牛車都上場了。他似在
將妻子的人間繁華夢做一個總結。

　　許武勇的作品當中，有相當比例是在同一畫面上呈現花和女人，而

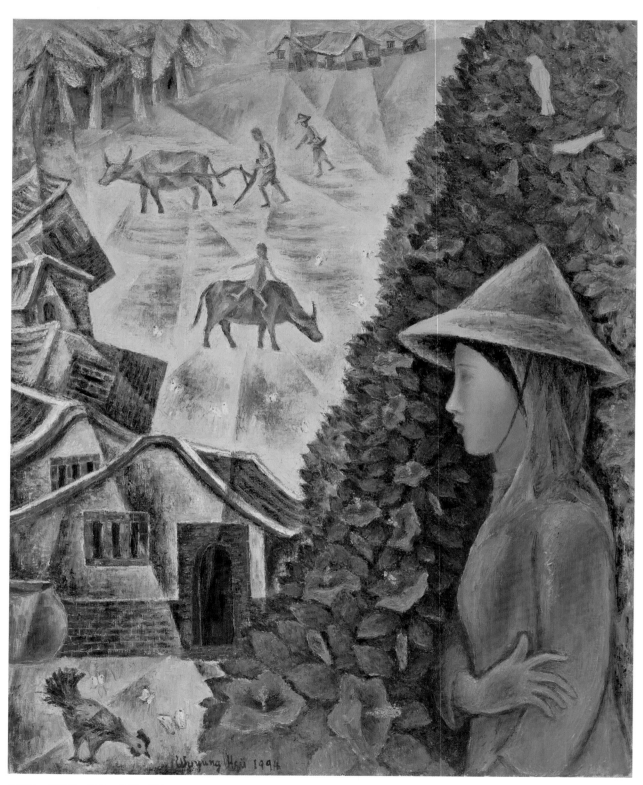

許武勇　扶桑花　1994　油彩、畫布　91×72.5cm

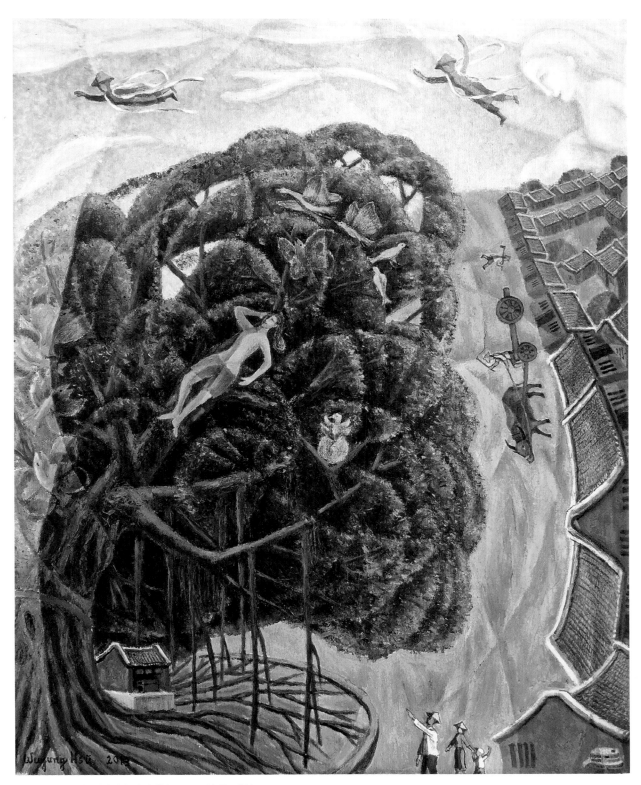

許武勇　一株大樹（臺南縣東山鄉）　2013　油彩、畫布　91×72.51cm

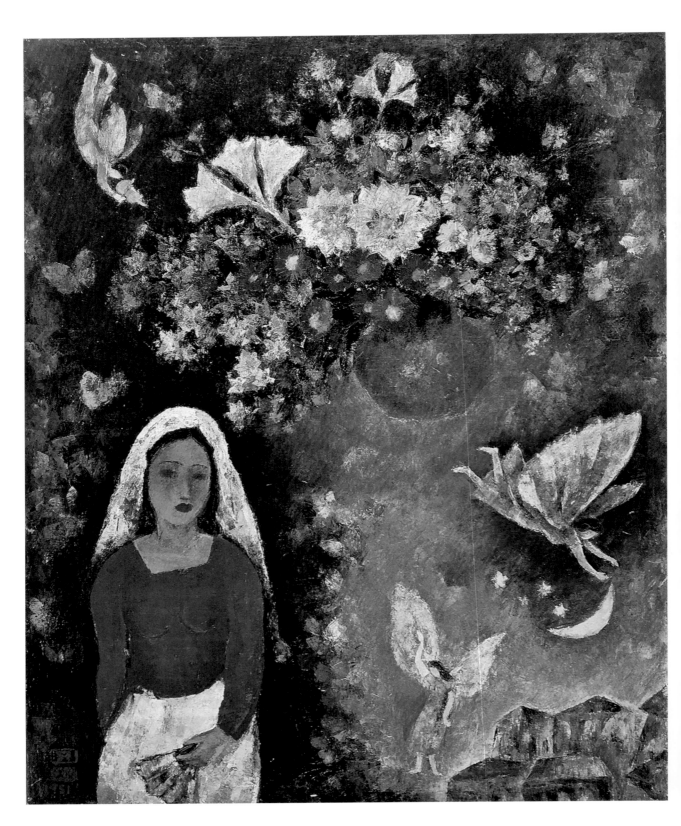

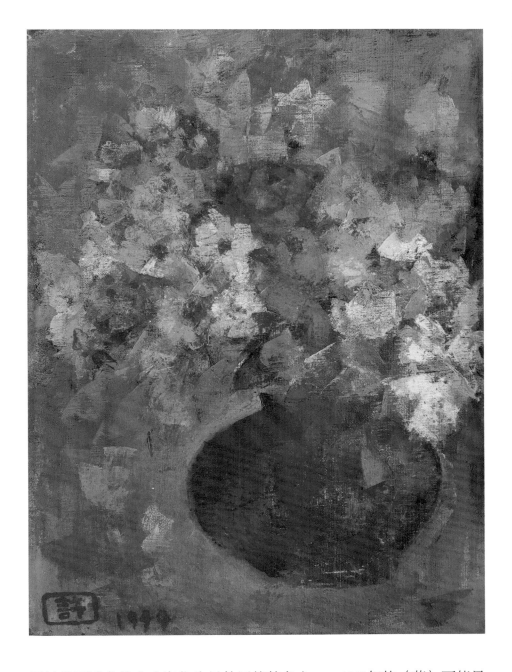

[左頁圖]
許武勇　夢　1951
油彩、畫布　89.8×72.5cm
臺北市立美術館典藏

許武勇　花　1949
油彩、畫布　33.3×24.2cm

置於畫面邊角的女人定位也是他風格特色之一。1949年的〈花〉可能是
他唯一存世的高校時代油畫。薄塗筆觸所造就的肌理，營造出夢一般的
情境。1951年畫的〈夢〉目前是臺北市立美術館的典藏品。當年在省展
展出時是用〈幻想〉之畫題。這一幅被公認是他羅曼主義時代具有代表
性的作品之一，構圖完整扎實，組合了夢中的婚禮場面，包括披白紗頭

巾並握扇的新娘、月亮、星星、盆花、樂師、天使和舊街樓房,整個作品散發出綺麗而如抒情散文的情調。

　　以理性思惟見長同時又是醫學專業的他,在花和女人的創作題材上,流露出內心浪漫柔情的一面。1949年的〈石楠花〉(P.67)、1951年的〈夢〉(P.126)、1964年的〈少女與花〉、1966年的〈裝花中的少女〉、1967年的〈少女與花〉、1970年的〈夜之花〉、1975年的〈花中女人〉都是他早期的代表作。到了1980、1990年代之後,他一些有關農村記憶和國外

許武勇　原住民少女　1987
油彩、畫布　91×72.5cm

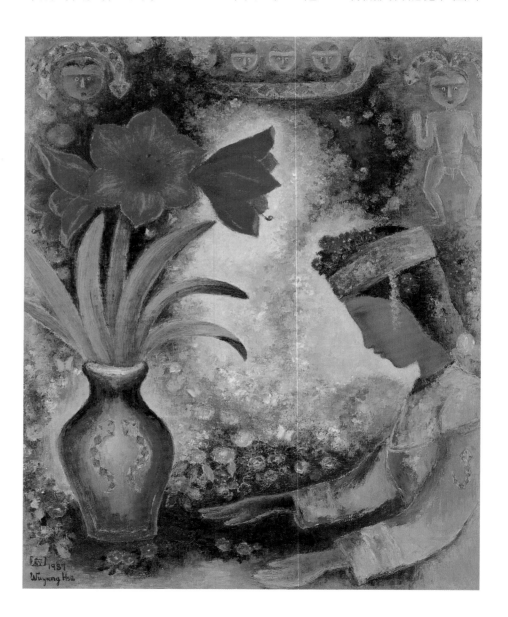

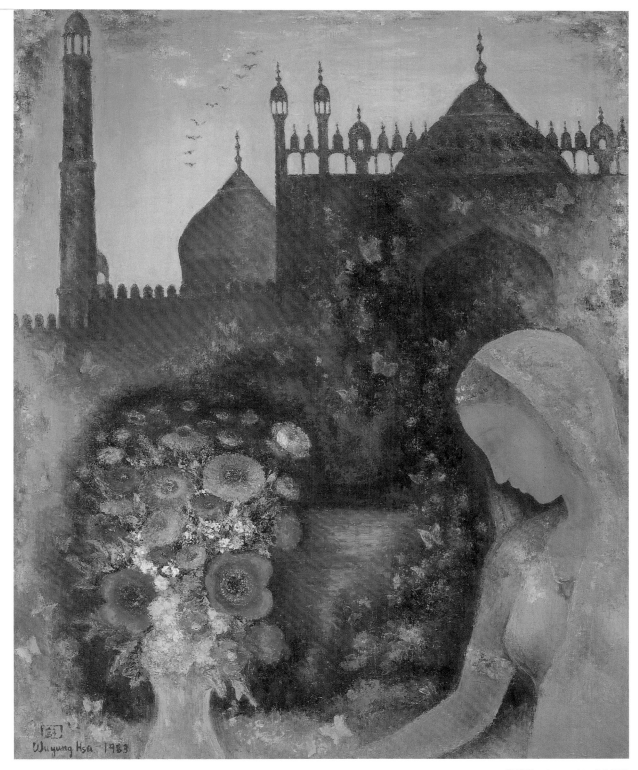

許武勇　Jama Masjid 回教院（印度・德里）　1983
油彩、畫布　91×72.5cm

旅遊的畫作裡，也都出現花與女人同臺對話的場景，像〈Jama Masjid 回
教院（印度・德里）〉（1983）、〈原住民少女〉（1987）、〈農村少女〉（1994，
P.130）、〈青色的鳥（1）〉（1995，P.95）、〈日比谷公園〉（2000，P.131）等都是。

　　喜歡養花蒔草的這位醫師畫家，在金山南路開診所時，畫桌旁總是擺著花瓶，瓶中插著他在頂樓和一樓院子親手栽種的玫瑰等鮮花，也成為他畫花的摹寫對象。後來遷居四維路後，寬闊的花園更能滿足他研究花藝的興致。1994年的〈卡德利亞〉就是他在四維路親自栽種的蘭花一種。還有他最喜歡入畫的鮮豔孤挺花在5月盛開，也曾是四維路許宅引人入勝的風景。他九十二歲所畫的〈四維路之庭園畫廊宅邸〉（2011，P.99

許武勇　農村少女　1994
油彩、畫布　91×72.5cm

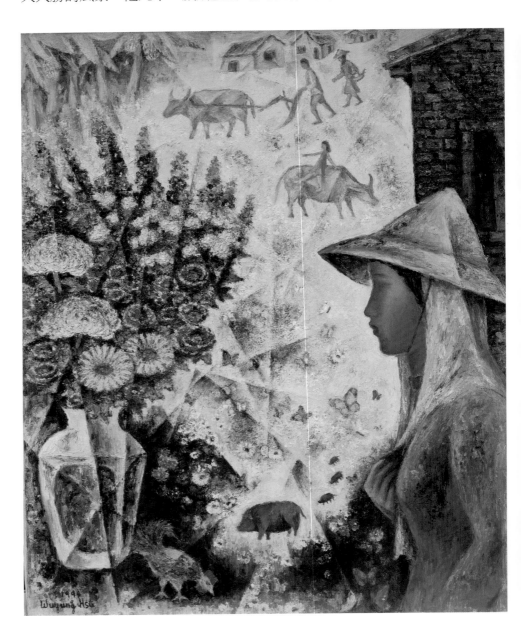

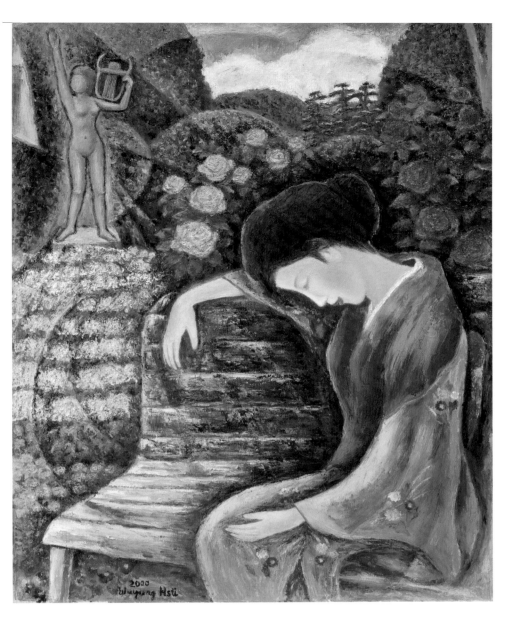

許武勇　日比谷公園　2000
油彩、畫布　91×72.5cm

下圖）就是回想庭園花開之繁華景色。

　　許武勇對花的憧憬及美麗的想像，到他晚年都不變。他曾兩度旅行九州鹿兒島的櫻島，為了看樋口加六老師的紅粉知己作家林芙美子（1903-1951）的文學紀念碑墓碑文。碑文短短的這些字：「花之生命短暫且充滿苦難」讓他在現場低迴吟詠。他曾說，世上最美、也最令人憐惜感傷的就是花之一生。那樣燦爛地、無怨無悔地綻放，也許就只是一夜或短短幾天；但已經勝過千年萬年的孤寒蕭條。他筆下的花都是開顏的，從不畫殘敗的花容，除了政治有感的題材，他筆下的女人雖然沉思或無言凝視；但都是有著青春的容顏和溫柔婉美的大家閨秀。

[右頁圖]
許武勇
時報廣場（1）（紐約）
1957　油彩、畫布
91×72.5cm

仙女在世界美景飛翔

　　許武勇從1978年開始分段式的環遊世界，直到2005年以後因狹心症加劇而停止。在長達二十七年多次的旅遊行程當中，除了欣賞歐亞和美洲的山水景致和文化古蹟，最讓他感到欣慰的是能在有生之年，跑遍歐洲的重要美術館。另外，像埃及、印度、尼泊爾、俄羅斯等國家也是他早年嚮往的地方，都能在健康許可的狀況下如願成行。

　　根據2005年蘇建宏在〈許武勇繪畫藝術之研究〉論文中的歸類統計，許武勇在羅曼主義時期（1969-1991）一百三十九件作品當中，有關

許武勇
摩天樓之夜（紐約）　1953
油彩、畫布　45.1×52.9cm

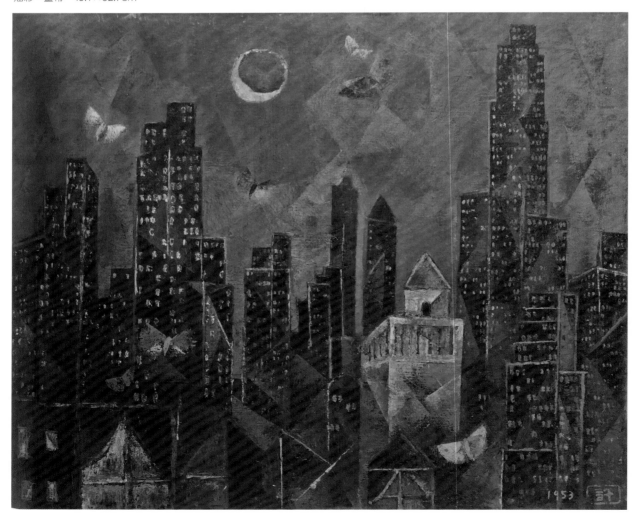

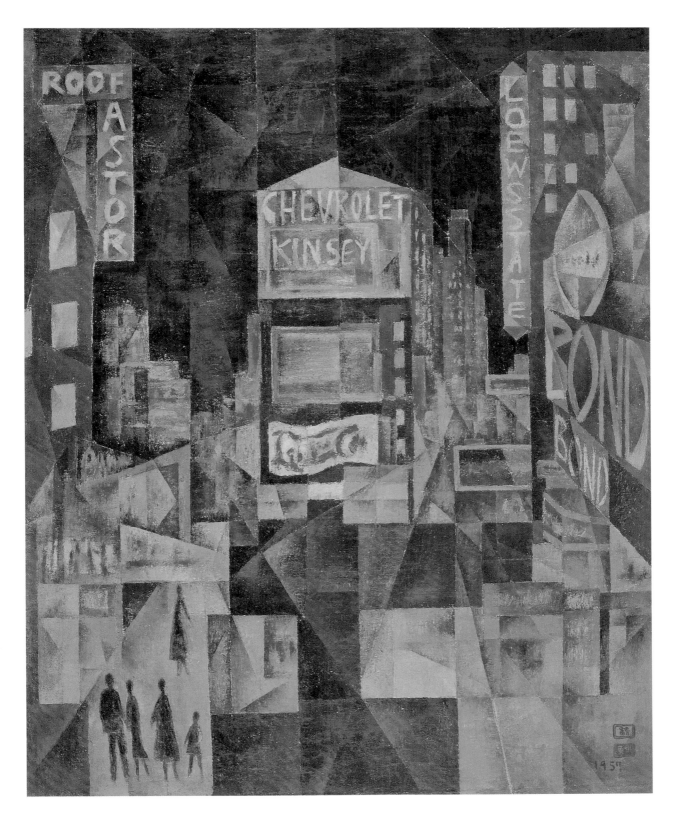

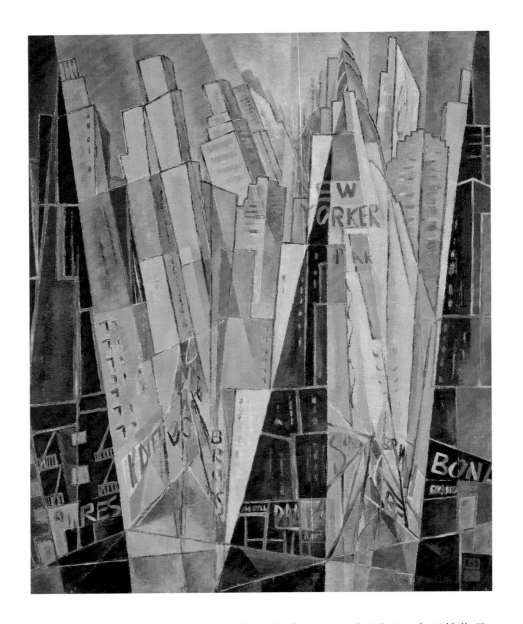

許武勇　摩天樓（紐約）
1960　油彩、畫布
91×72.5cm

世界風土題材的有五十二件；晚期風格（1991-2004）兩百二十五件作品
當中，有關世界風土題材則有九十八件。足見豐富而多采多姿的旅行見
聞，很自然地成為畫家創作晚期的主要題材，並產生了可觀的作品數
量。

　　1953年的〈摩天樓之夜（紐約）〉（P.132）是許武勇早年以國外風景入
畫的作品。那一年，他利用前往美國加州柏克萊大學深造的機會，前往
紐約、華盛頓特區參觀美術館和畫廊。他初次見到紐約摩天樓夜景大為

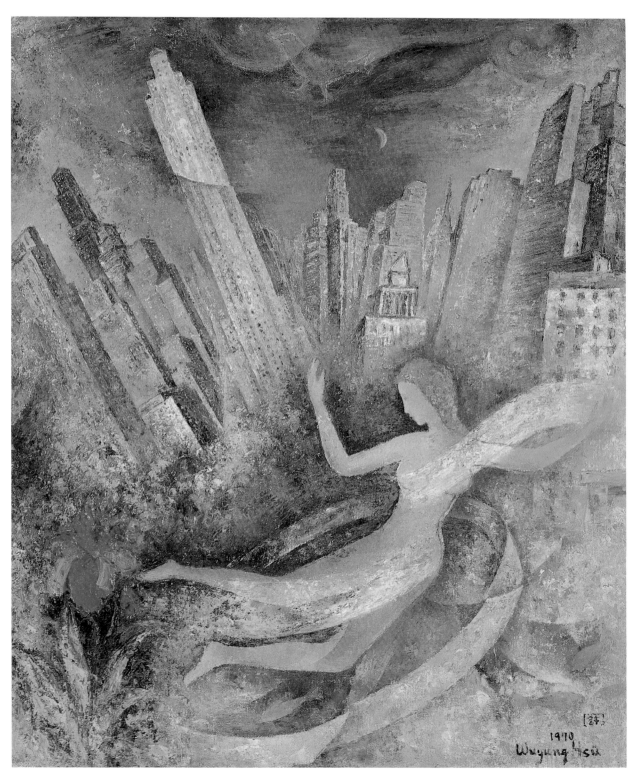

許武勇　紐約廣場　1970　油彩、畫布　91×72.5cm

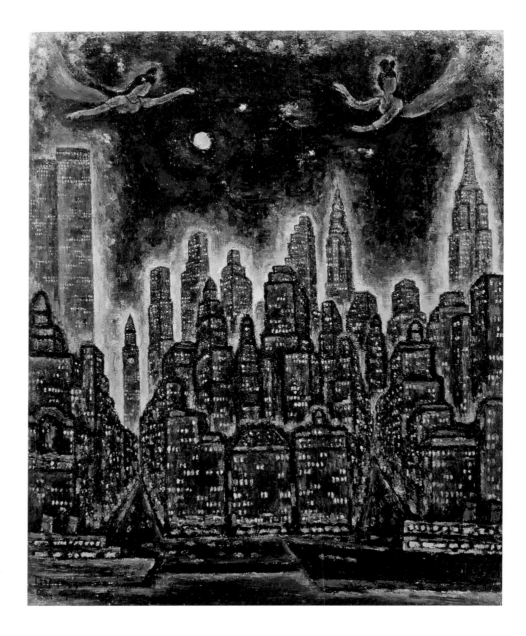

驚喜，並首次將之引入畫面；以鬱黑色調描繪的摩天樓，襯以暈黃的月光和粉蝶，呈現異國都會的夜晚浪漫氣氛。往後他以同樣題材完成多幅作品，包括〈紐約之夜天空〉（1954）、〈時報廣場（1）（紐約）〉（1957，P.133）、〈摩天樓（紐約）〉（1960，P.134）、〈紐約廣場〉（1970，P.135）及國立臺灣美術館典藏的〈紐約市夜景（美國）〉（1984）等。

〈摩天樓（紐約）〉（1960）、是他早期的立體派畫作。〈紐約廣場〉（1970）在寫實中出現了超現實的表現手法。〈紐約市夜景（美國）〉的摩天樓則比1953年的〈摩天樓之夜（紐約）〉（P.132）顯得華麗燦爛；他在使用黑色線條建構樓身之餘，並以黃色點燈，同時為大樓上色。畫面

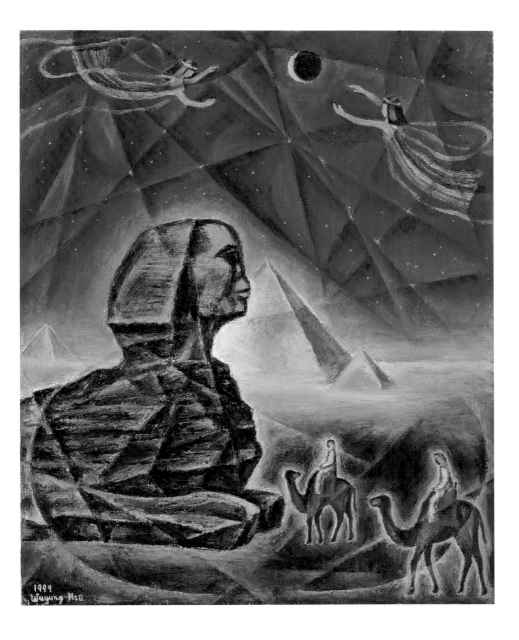

許武勇　人頭獅身像　1999
油彩、畫布　91×72.5cm

如同升起布幕的大舞臺，一對仙女在月空迎賓，雄偉壯觀的大樓彷彿在做一場盛大的演出。

　　仙女在1970年後明顯出現在許武勇的作品裡，成為他繪畫的一種特有符號，也是畫家本人嚮往愛與和平的標示。他畫中的仙女有時是蝴蝶化身，有時像敦煌壁畫的飛天，有時舞動著霓裳羽衣，有時捧著鮮花素果，有時吹奏著樂器。在他許多以世界美景為題的作品，也都可以看到東方仙女在其中。有趣的是，因應不同國家地區的旅遊，許武勇有些畫中的仙女並穿著當地服飾。像〈人頭獅身像〉（1999）、〈波蘭之農村音樂團〉（2004）、〈泰國舞〉（2006）等。

1997年到1999年這三年，許武勇前往西班牙、葡萄牙、荷蘭、德國、法國、奧地利、埃及等地旅行。從他自旅遊取材的作品數量，以及畫面所呈現的生氣與飽滿，可以看到當時將近八十歲的他，心情是愉悅而滿足的。他所刻劃的法國Angers古堡宛如童話故事場景，立體派的手法帶出古堡的建築及織錦般的花園。他甚至巧妙地在畫面右下角畫上捲紙，似乎在說他置身其境也如翻閱童話故事書呢！

在許多以旅遊入畫的作品中，都可以看到許武勇和他老伴現身。他極力將兩人縮小，好像印章一樣立於畫面小角落。白髮、胸前掛著相機就是許武勇本人。像〈科隆大教堂（德國）〉（1998），高聳而直入天空的哥德式教堂建築逼視觀者眼睛，對照之下，路面之行車和畫家夫婦顯得無比渺小。2005年許武勇以變形律動的行雲和傾斜建築構成〈北京天壇（2）〉，大膽的構圖和鮮麗色彩令人過目不忘。作品右下角的畫家夫婦幾乎要隱身消失在入口的暗處。

2005年，許武勇攝於北京故宮博物院前。

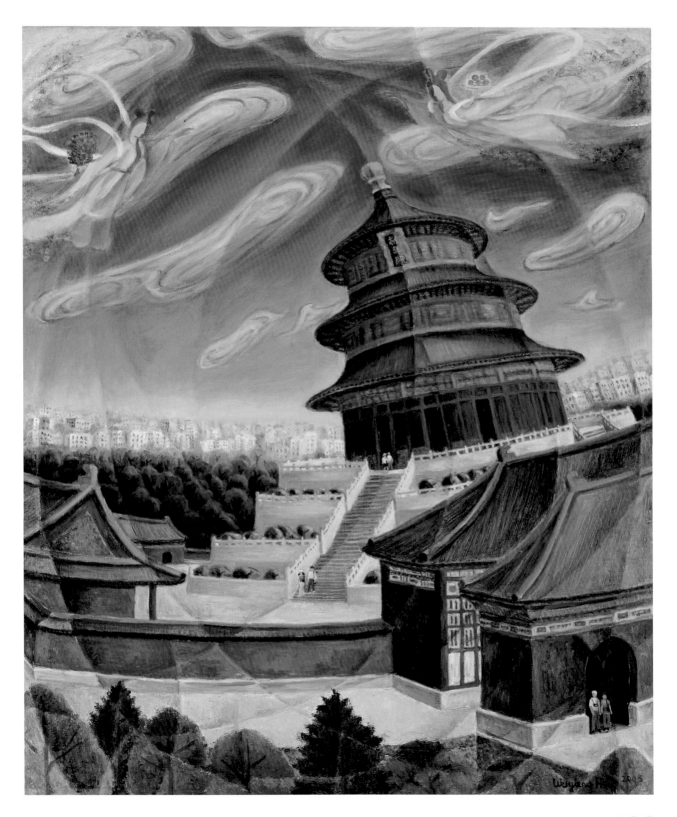

許武勇周遊歐亞大陸後，除了自然風光入畫，他也記錄了地方的歷史遺跡、風俗信仰和美麗傳說。其中以他1982年參觀印度泰姬瑪哈陵、阿旃陀（Ajanta）石窟等地最讓他開心。許武勇1982年完成的〈被囚的Jehan王〉是描寫被兒子拘禁的沙迦罕，在夜裡思念他的愛妻。美麗的泰姬瑪哈陵在遠處，空中浮現之畫像正是他朝思暮想的美人。

至於阿旃陀石窟，遠在他留學東京帝大時於圖書館看到相關畫集，便期盼有朝一日能夠親至現場。直到四十一年後才得如願。他在感動的

許武勇
泰姬瑪哈陵（印度，亞格拉）
1982　油彩、畫布
91×72.5cm

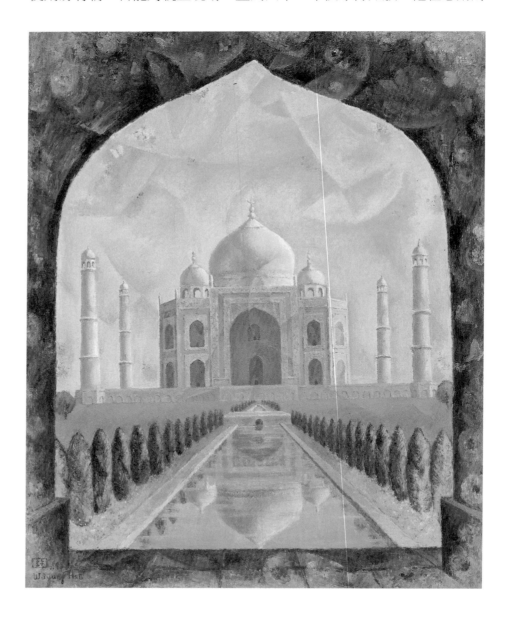

心情下，創作了〈Ajanta壁畫之聯想（印度‧Ajanta洞窟）〉（P.142）、〈Ajanta公主（印度‧Ajanta洞窟）〉（P.143）等畫作。他以寫實手法繪寫印度女人之美好容貌和體態，陪襯的花卉盛開繽紛，洋溢著浪漫的情調。〈Ajanta公主（印度‧Ajanta洞窟）〉的公主手拿著小花，讓人想到許武勇在許多女人畫作中的習慣安排。像1995年的〈青色的鳥（1）〉（P.95）、2002年的〈美濃之少女〉（P.144）等都是。而仙女在他畫裡也無所不在，〈Ajanta公主（印度‧Ajanta洞窟）〉的仙女在擊鼓優游，穿戴著竟然是印度的樣式！

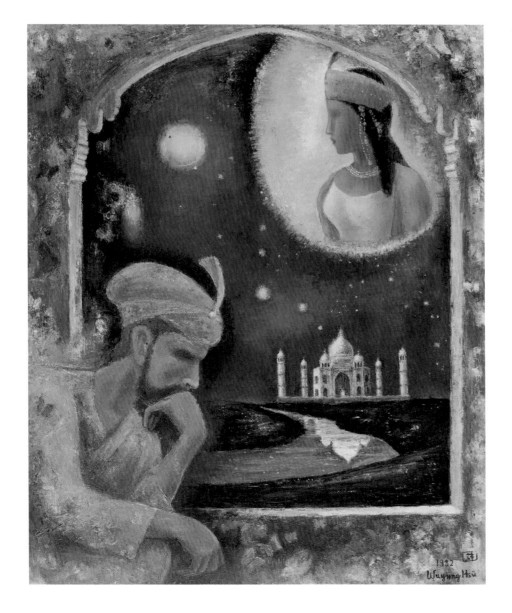

許武勇　被囚的Jehan王
1982　油彩、畫布
91×72.5cm

141

許武勇　Ajanta 壁畫之聯想（印度・Ajanta 洞窟）　1982　油彩、畫布　91×72.5cm

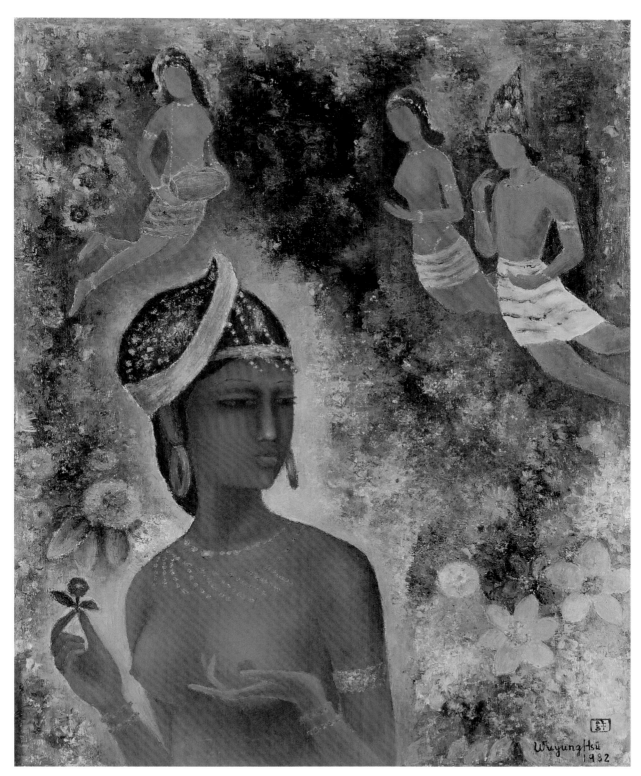

許武勇　Ajanta 公主（印度‧Ajanta 洞窟）　1982　油彩、畫布　91×72.5cm

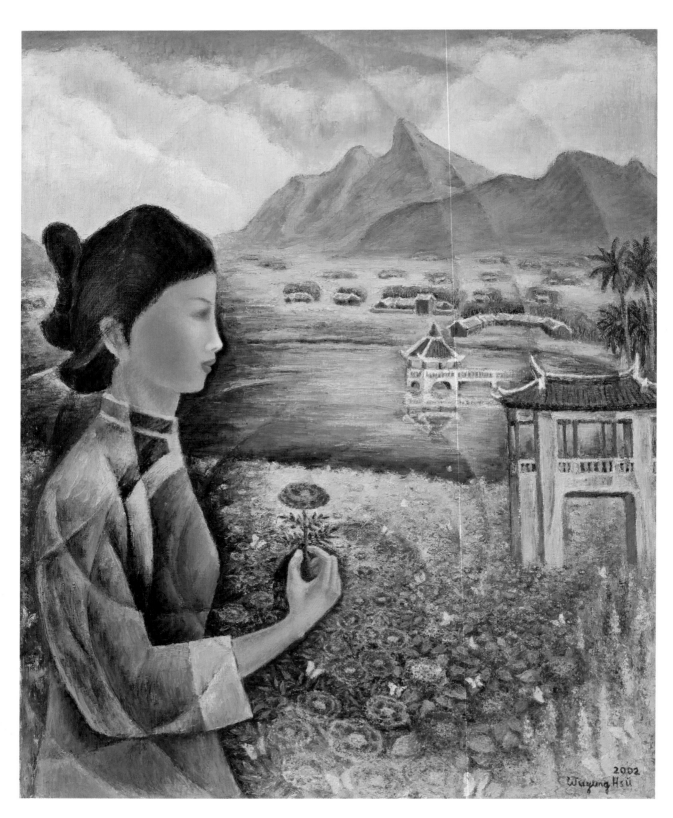

我的靈魂在我的作品裡

[左頁圖]
許武勇　美濃之少女　2002
油彩、畫布　91×72.5cm

「近代畫知名畫需有如下之條件：第一，畫家所想的印象須明確表現在作品內。現在已有照相器，要寫正確可任照相器去做，畫家不必作照相器之代用品。第二，畫家理想須表現在作品內。我有愛天上之美的理想，內行之人可以看出我的作品內有我的理想，特別羅曼蒂克之作品有愛天之美明確的出現。作品須與他人作品不一樣，須有個性。繪畫是畫家之內心要給觀眾之橋。觀時，畫甚不清楚，這種繪畫沒有價值，所以不要抽象畫。」許武勇生前的這一段自述，說明了他的創作觀與追求繪畫風格的方向。

許武勇　西班牙托列多　1997
油彩、畫布　72.5×91cm

　　這位畫家從十四歲讀臺北高校時開始作油畫，創作一直持續到九十五歲。在生命最後的幾年，鮮麗奔放的色彩依舊，作品的表現更加放鬆自如。藝術之火焰似在他漫長的人生中永遠保有無限的炙熱。在他藝術生涯當中，受到立體派、野獸派、象徵主義、超現實主義等西洋藝術的啟發與影響；但他認為一昧著追隨西方藝術的腳步，並非他創作的目的。他從鄉土取材，以回憶與夢境入畫，從旅遊擷取感動。他用牛車、家禽、農舍、老街、舊樓、花卉、女人、月亮、仙女等一生寶愛的基本元素，揉合了東方與西方的藝術表現，自由自在地構築屬於他的「羅曼主義」，在臺灣美術史留下美麗的一頁。

　　許武勇在2014年，也就是九十五歲那年接受攝護腺手術。因體力衰弱，無法伏案，他仍執意要創作；只好將畫布放在椅子上或箱子上作畫。2015年，他自覺愛茲海默症狀日趨嚴重，決心打起精神提筆寫回憶錄。「我現在已老衰而整日困坐輪椅，腳也因心臟無力而水腫，只等候神來迎接我去天上的世界。」雖然在回憶手記的第一頁下筆時帶著無望；但是接下來，思緒頓開。他從童年開始倒述九十多年的醫師和藝術的人生，洋洋灑灑。由於他保存的許多老舊資料都是日文，他在執筆

1992年，右起：楊三郎、許武勇、鄭世璠、何肇衢合影於臺北南畫廊舉辦的「立體派先驅畫展」會場。

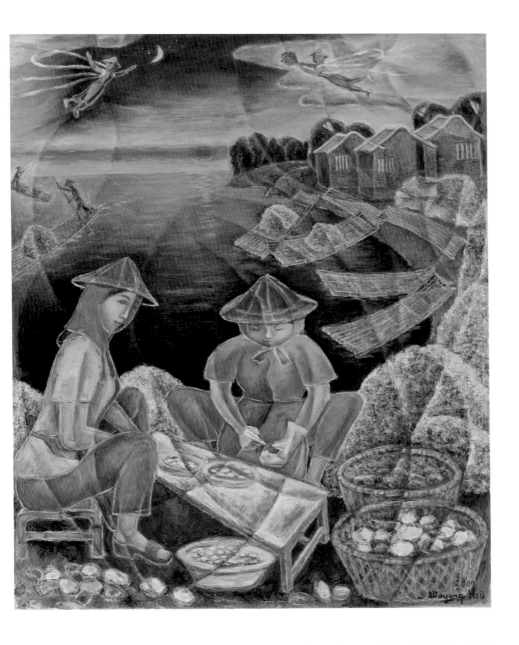

許武勇　採蚵仔　2007
油彩、畫布　91×72.5cm

時，身邊放著一部日本博文館1940年發行之厚達2297頁的《辭苑》以便對照轉譯。據他自己統計「為了查漢字，先後查了近千次」。回憶錄於2015年11月完成，隔年，他與世長辭。

從這位醫師畫家的回憶錄，可以了解到他始終用愛和諒解，擁抱他所形容的「什麼都成功，但什麼都失敗」的人生。他感恩父親的養育之恩，對他長年的離家無所怨言。他將母親在他童年的鞭打體罰視為至大

許武勇　有骸骨的自畫像
1999　油彩、畫布
91×72.5cm

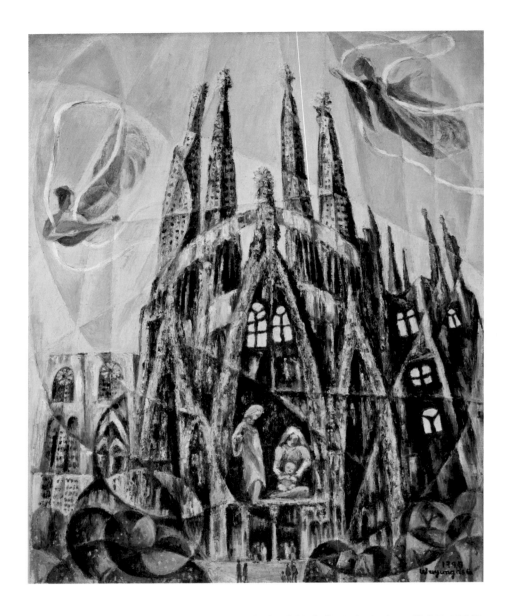

許武勇　Gaudi之未完成之教
堂（西班牙）　1997
油彩、畫布　91×72.5cm

的母愛表現。他將被作弄而耽誤的青春愛戀當作人之宿命。他對兄長的
行為和家產的分配皆淡然面對。他也用極大的篇章，敍述高校老師對藝
術及向善人生的啟發。他接受教誨，也在做人處事、執壺行醫和創作方
面，學以致用，身體力行。

　　許武勇的性情內向木訥；但他也有正義凜然的一面。音樂、文學、
戲劇皆牽動他的美感與敏銳的反應。他的醫學背景免除了生活經濟的牽
絆，而行醫的經歷加諸於創作發想，有助於產生更寬廣的視野。他生前

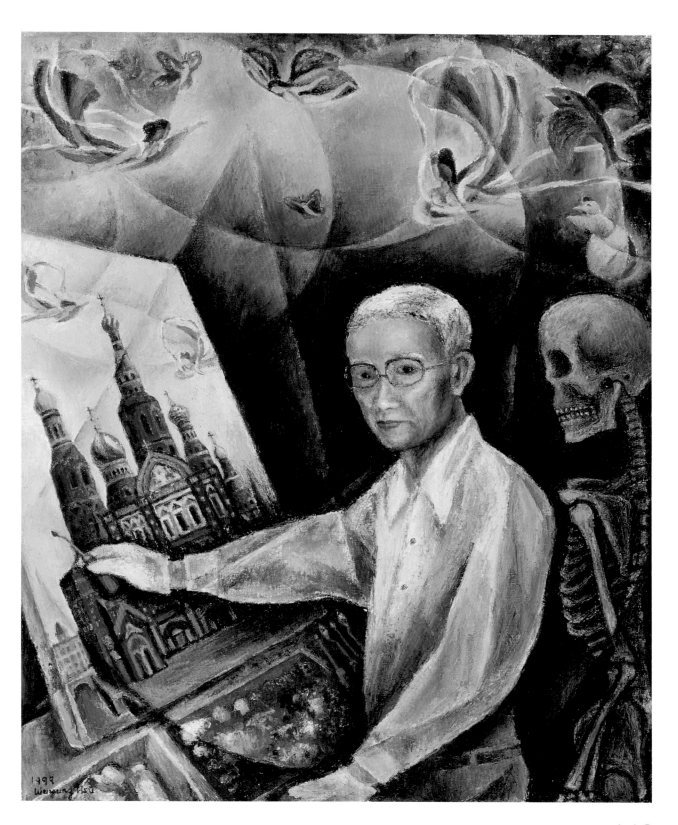

149

1998年，許武勇於圓山大飯店前的全家福照。前排左起：外孫女誠欣，外孫誠雋，孫子裕和，孫女巧函，孫子許康智；中排左起：許武勇，次媳蔡桂鳳，妻子徐淑香，長女珠麗，次男華德，孫女美智；後排左起：女婿馬忠智，長男虹笙，長媳石崎裕美。

極少參加藝術社交，也不曾授課傳藝。或說這樣情況下，使得他在一生之堅持、自我鞭策造就藝術的創作天地裡，存在著一種「寂寥」，這是他羅曼蒂克作品所隱約散發的特質。與其說他是作畫，不如說是在書寫生命的一闋豐富、有夢有愛、既理智又感性的交響樂章。

身為執壺濟世醫師的許武勇，將生命榮枯視為稀鬆平常。他早在2006年為自己於林口備妥墓園。2013年，也就是從事油畫創作的第八十年曾說道：「我雖已有墓地，但那只是埋身的紀念碑而已；我的靈魂是在我的作品裡。當我肉身已亡，我的作品永久繼續向觀賞者傾訴我的理想。」許武勇存世的數百件畫作，確實讓觀賞者進入他的藝術之夢，並看到他創作的理想和成果，同時更信服這位從少年時代就渴望美、愛好和平的畫家，投注全部生命於追求美術的必勝決心。「藝術是永恆的生命」這是長壽畫家之遺言，他的靈魂亦在作品中得到永恆的歸宿。

■ 東西交融，成就「羅曼主義」風格

許武勇在高校時期就是文藝青年。除了美術，也熱愛音樂、文學和電影。他看遍了音樂家貝多芬、舒伯特、史特勞斯等人的傳記，還能用手風琴彈奏〈維也納森林〉、〈藍色多瑙河〉、〈風流寡婦華爾滋〉等世界名曲。他利用課餘假日遍讀日本及西洋許多名著。最難忘的是日本唯美派大師谷崎潤一郎（1886-1965）的代表作《春琴抄》、俄國托爾斯泰（1828-1910）的名著《戰爭與和平》。

他對音樂的喜好一直持續到晚年。年逾九十以後，身體為一連串病痛襲擊時，為了健身，他每天持杖在住家寬敞的客廳中來回踱步。一邊走，一邊唱歌，約走十五分鐘，連續唱十二首歌。據他說，他會唱兩百一十首日語歌、四首臺語歌。他的摯友醫師江萬煊中風後無法言語時，每次去探望，許武勇總是以歌慰藉江醫師，江醫師聽了，有時拍手，有時淚流滿面。望見流淚的老友，他會想起日本文學家石川啄木（1886-1912）的詩句：「聽說遠方空中的山裡有幸福，我去找幸福，找不到，流著眼淚回來……。」

許武勇各階段畫風呈現不同的特色。高校時期習作以風景水彩畫為

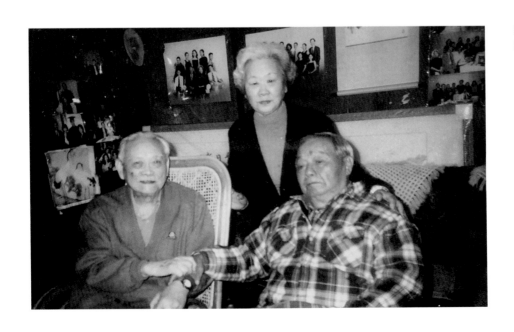

許武勇（左）探望好友江萬煊教授。

主。東京帝大學醫時期，在日本畫家
樋口加六的畫室接受素描訓練，以及
親眼賞析西洋名家盧奧、馬諦斯、畢
卡索等人真跡，線條筆觸趨於穩定，
畫面肌理也顯厚實。1954年到1968年
期間，也就是他返臺後開始在省展發
表階段，熱中於研究「立體主義」畫
派的分割、錯位、多視點等技巧，並
將分割技巧融入超現實的構圖中。

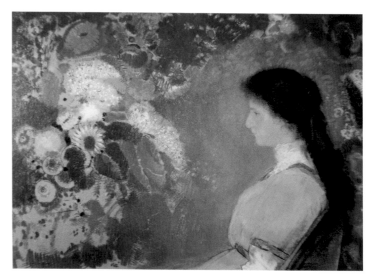

魯東1910年的粉彩畫作
品〈薇奧莉特·海曼的肖
像〉，畫中充滿神祕的花
叢美夢。

　　許武勇稱自己一生嚮往羅曼蒂
克（romantic）。浪漫的、詩意的、充滿幻想的藝術情境是他永遠追求
的目標。1970年代，許武勇的超現實風格作品發展已臻成熟，持續著
一貫的浪漫風格。創作題材則從西洋式的夢幻世界移換為東方式的情
境。畫中出現了中國風的山水、中國故事中的美女及仙女、羅漢等，
若干並在如夢似幻的場景中敘述故事如〈嫦娥奔月〉（1972）、〈山伯英
臺（1）〉(P.13下圖)等作品都是。他將這種個人的繪畫風格命名為「羅曼主
義」。

　　生前經常和許武勇切磋畫藝的席德進，對於許武勇早年的立體派畫
作〈十字路口（臺灣）〉(P.55)讚不絕口；當許武勇後來走出理性和知性
的立體派時，更給予許多讚美和鼓勵。他在1972年1月號《雄獅美術》
刊登的〈永恆的生命製造者許武勇〉文中指出，許武勇應是感受到立體
派對心靈帶來壓迫與束縛，藝術表達的方法受到阻礙。所以寧願再靠近
夏卡爾晚期的自由飛翔、在空中飄浮的方式，或者魯東神祕色彩的花叢
美夢，以及莫內（Claude Monet, 1840-1926）睡蓮般的光與色的閃爍，來傳
達他對生命的讚頌、對青春不老的渴慕、對美的、詩的、夢的境界的嚮
往。

　　「許武勇是以幻想的，詩意的，象徵的手法，來傳達他內在精神
的存在。畫面洋溢著羅曼蒂克的氣氛。」席德進詳述當時看到的許武

[左頁圖]
許武勇　嫦娥奔月（2）
2010　油彩、畫布
91×72.5cm

153

勇：「常畫一個女孩的側面，嵌在朦朧的，彩色繽紛花朵之間，如詩如夢。白色的光，涼幽幽地滲過花叢的空間，由遠遠的背景反照過來，逼射你的雙眼，光彩在主題靜穆的狀態下閃爍著生命的顫動，使你被這一片非現實的至美境界所迷惑，忘卻人間的生、老、病、死的恐懼與痛苦。」

[左頁圖]
許武勇　敦化南路（臺北）
1992　油彩、畫布
91×72.5cm

許武勇個人對他畫風的轉變有如此說明：「油畫之技巧是在西洋發展達成，所以我們如何努力也無法超過西洋巨匠的技巧，但我們有中國文化為母體之東洋文化（包含中國文化、日本文化、臺灣文化、韓國文化、南亞文化、印度文化等），我們若將東洋文化注入油畫裡面，西洋巨匠不能得到的成果將在我們之手中達成。」許武勇的這種觀點，出現在他1978年所出版的畫集當中。他在這生平第一本畫集裡，收錄了一系列將東洋文化注入西洋立體派，並綜合了超現實主義的新油畫風格作品，也等於宣示了屬於許武勇的「羅曼主義」誕生了。

「我指的『羅曼主義』的意義，是脫離寫實主義，強調畫家之主觀且有畫家之理想發展方向之意。近年官立美術館、文化中心、私人畫廊新設不少。美術風氣勃發，但普通展覽骨董般的無活力的寫實作品，或者企圖驚動觀眾為目的但內容空虛的怪作品，少展覽為愛美術而默默孜孜探究自己風格之畫作。寫實方面已有照相器之存在，畫家不必變為照相器之代用品，也不必變為製作怪畫或醜畫之怪器具擾亂社會。畫家需成為美之結晶，照射美之光線，潤澤社會才對。」

許武勇並說明他的「羅曼主義」與「浪漫主義」（Romanticism）意義相同，只是「浪漫」一詞容易讓人聯想到頹廢或感

2006年7月8日，許武勇攝於臺北市立美術館回顧展會場。

155

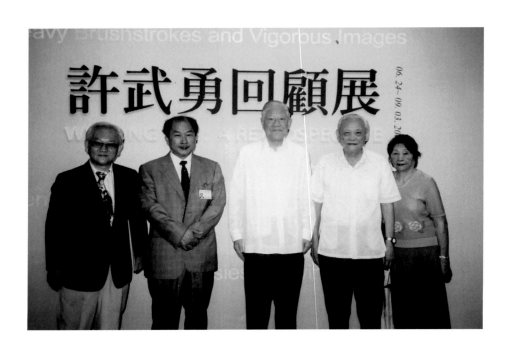

2006年攝於臺北市立美術館「許武勇回顧展」展場。右起：許武勇夫人、許武勇、李登輝總統、黃才郎、林復南。

傷，和他所追求的繪畫理念並不契合，所以才以「羅曼主義」之稱呼做為區別。綜觀許武勇一生畫藝，其創作風格因學習、個人主觀愛好及生活環境變遷，而出現了具象、立體派、野獸派或東方情愫等不同的風格特色；然而最終他把自己定格在「羅曼主義」，直到生命晚期，他仍然護衛著從年輕時代所懷抱的浪漫唯美理想，他存世的作品都在描繪著美好的憧憬和回憶。而對一位自學有成、終生追求畫藝精進的醫師畫家而言，他所執著的「自由創作精神」藉由自成一格的「羅曼主義」繪畫淋漓道盡，這在臺灣美術發展史上堪稱是一段充滿激勵的篇章和典範！

▌感謝：本書承蒙許武勇先生家屬許虹笙先生、許華德先生、蔡桂鳳女士、許珠麗女士授權圖版使用、臺南市美術館提供許武勇遺作捐贈及寄存儀式相關圖片、《藝術家》雜誌社提供相關資料，特此致謝。

▌參考資料

‧〈自由中國的文化使者‧醫師畫家許武勇〉，《今日世界》，37期，1953。
‧許武勇，〈美與和平的世界〉，《雄獅美術》，200期，1987.10，頁134-135。
‧何政廣，《世界100大畫家》，臺北市：藝術家出版社，2006。
‧蘇建宏，〈東方風格超現實畫家—許武勇繪畫藝術之研究〉，《台灣美術全集29》，臺北市：藝術家出版社，2010。
‧蘇建宏，〈許武勇繪畫藝術之研究〉碩士論文，屏東市：國立屏東師範學院，2005。
‧維基百科，自由的百科全書，https://zh.wikipedia.org/zh-tw/%E6%B3%B0%E5%A7%AC%E9%99%B5。
‧許武勇，《許武勇畫集‧第五集‧總結論》，臺北市：許武勇，2013。

許武勇生平年表

1920	・一歲。父許望，母許陳玉盞。三男，生於臺南市花園町2丁目 (今公園路、民族路口)。
1926	・七歲。轉居臺南市永樂町3丁目 (昔南勢街，今民權路三段)。 ・以前住福佳町普濟殿附近。
1931	・十二歲。轉居至臺南市花園町2丁目。
1932	・十三歲。父親在葡萄牙里斯本及法國巴黎經商十一年後回臺，再往大連經營貿易。 ・解答出來全校老師不能解答的算術難題，驚動全校老師。
1933	・十四歲。以第一名畢業於臺南市港公學校 (今協進國小)。 ・考入臺北高等學校尋常科。 ・以後七年間以學生身分師事日籍畫家鹽月桃甫。
1934	・十五歲。父親在日本神戶經營貿易，雙親移居神戶。每年暑假赴神戶探親，並攀登日本山岳及接觸美術展覽。
1935	・十六歲。任學校繪畫部 (美術社) 之學生委員。
1937	・十八歲。以第一名成績修了臺北高等學校尋常科，入高等科理科乙類。 ・於開校紀念美展中發表立體派油畫〈自畫像〉，展於教育會館 (今國立228紀念館)。
1938	・十九歲。罹患不明熱，休學一年，於日本京都市療養，有機會接觸日本美術展覽。
1941	・二十二歲。臺北高等學校畢業，考入日本東京帝國大學醫科。 ・訪問日本現代西洋畫藏家福島繁太郎宅邸，看盧奧等真蹟作品。 ・師事樋口加六畫伯，研習裸體素描四年。
1943	・二十四歲。油畫作品〈十字路 (臺灣)〉入選日本獨立美術展，於上野東京都美術館展出。
1944	・二十五歲。東京帝大醫科畢業，進入佐佐內科研習。
1945	・二十六歲。3月，遇東京大空襲。 ・遇神戶大空襲，父親經營的商店與住宅全毀，至京都府北桑田郡平屋村做村醫，奉養雙親。
1946	・二十七歲。回臺居住臺南市公園路。 ・與徐淑香結婚。 ・任職阿里山林場醫師。
1948	・二十九歲。辭阿里山林場醫師，回臺南市公園路居住。 ・擔任臺灣省立工學院 (今國立成功大學，以下簡稱成大) 校醫。 ・開始參展臺灣省全省美術展覽會 (簡稱省展)，直至1973年，二十六年連續參展。
1949	・三十歲。省展參展作品〈石楠花〉第一次獲特選。 ・辭成大校醫，至高雄縣路竹鄉衛生所就職。 ・長男虹笙出生。
1950	・三十一歲。〈夜曲〉再獲省展特選。
1951	・三十二歲。〈離別〉得臺陽美術展之臺陽獎。 ・次男華德出生。
1952	・三十三歲。考上美國國務院外事總局 (即安全總署) 獎學金留學美國加州大學柏克萊分校，研究考察公共衛生。 ・父親於日本逝世。 ・用假日前往舊金山參觀美術館。
1953	・三十四歲。於舊金山Lucien Labaudt畫廊個展，以及柏克萊華美協進社個展。 ・參觀舊金山、洛杉磯、紐約、芝加哥、華盛頓等各地美術館。 ・得美國加州大學公共衛生碩士。 ・成為臺南美術研究會會員，以後參展每屆南美展。
1955	・三十六歲。〈農村〉得省展第三次特選及最高榮譽獎。 ・〈回想〉、〈沉思〉、〈大峽谷〉、〈牧場〉、〈聖誕夜〉等畫作參展第2、3屆紀元展邀請。
1958	・三十九歲。徵調軍中服務六個月，以軍醫中尉退役。
1959	・四十歲。長女珠麗出生。 ・辭路竹鄉衛生所工作，開業「武勇診所」於路竹，畫室設在二樓。

1962	・四十三歲。美國新聞處主辦中國西畫展邀請出品〈竹筏〉、〈時報廣場〉。
1964	・四十五歲。與曾培堯、劉生容、黃朝湖、莊世和結成自由美術展，出品〈農村之月〉等。以後三屆均參展。
1965	・四十六歲。為參加臺北之美術活動，到臺北市信義路二段（今金山南路二段）開業「武勇診所」，畫室設二樓。
1967	・四十八歲。1967-1973年受聘為省展西畫部審查委員。
1971	・五十二歲。受中華民國全國美術展覽會（簡稱全國美展）邀請，以〈幻想〉一作參展。
1973	・五十四歲。受邀歷史博物館主辦中華民國現代畫展，以畫作〈輪舞〉於法國巴黎展出。
1974	・五十五歲。全國美展邀請出品〈春天山水〉。
	・加入臺陽美術展會員，以後每屆參展。
1975	・五十六歲。遷居至臺北市四維路，1975-1983年於自宅畫廊開個人油畫展，合計九次。
	・加入中華民國油畫學會創始會員，以後每屆參展。
1976	・五十七歲。發表〈鹽月桃甫與自由主義思想〉於《藝術家》雜誌1、4月號，為鹽月桃甫辯護。
	・受邀美國新聞處主辦中國藝術家旅美回顧展，展出〈淨園〉。
1978	・五十九歲。出版第一集畫集。
	・前往日本東京、京都、六甲山、日光各地參觀美術館。
1979	・六十歲。歐洲旅行（希臘、西班牙、英、德、義大利、法、奧、丹麥、挪威、瑞士、荷蘭），參觀各地美術館。
1980	・六十一歲。日本旅行（志賀高原、淺間山、富士山、盤梯山、箱根），參觀各地美術館。
1981	・六十二歲。受亞細亞現代美術展邀請以〈Thames河畔〉一作參展，東京展出。並至東南亞旅行（印尼、峇里島、菲律賓、泰國）。
1982	・六十三歲。參加行政院主辦年代美展，受邀出品〈十字路（臺灣）〉、〈山伯英臺〉、〈農村夕陽〉。
	・至日本北海道及印度、尼泊爾旅行，參觀各地美術館。
	・著文〈尼泊爾，印度古代文化探祕旅行〉於《臺灣醫界》5-8月號連載，介紹佛教、印度教、回教文化。
1983	・六十四歲。前往美國、加拿大旅行，參觀各地美術館。
	・受邀以〈壁〉參展亞細亞現代美術展於東京。
1984	・六十五歲。臺北市立美術館開館紀念展受邀以〈Ajanta公主〉展出。
1985	・六十六歲。受邀以〈沉思〉參展臺灣美術發展回顧展、〈仙女與花〉參展省展四十周年回顧展、〈紐約市夜景〉、〈尼加拉瀑布〉參展中日美術展（日本春陽會會員與臺陽展會員共同展出）。
1986	・六十七歲。出版第二集畫集。
	・發現罹患大腸癌，入臺大醫院外科接受手術。
	・著文〈鹽月桃甫與石川欽一郎〉於《藝術家》11月號，彰顯鹽月桃甫日治時代對臺灣美術發展之功績，並論述美術史上鹽月桃甫之定位。
1987	・六十八歲。從醫界退休。由長男虹笙接武勇診所。
	・在永漢畫廊開個展，主題「仙女」。
	・前往紐西蘭、澳洲旅行，並參觀美術館。
1988	・六十九歲。設立鹽月桃甫獎學金。於師大演講關於鹽月桃甫。
	・受邀行政院主辦中華民國現代美術展，以〈沉思〉於哥斯達黎加國立美術館展出。
	・日本旅行，參觀各地美術館。
	・臺灣省立美術館開館紀念中華民國美術發展回顧展，邀請出品〈晨之窗邊〉。
1989	・七十歲。全國美展邀請出品〈雪梨市〉。
	・前往中國大陸及日本旅行。
1990	・七十一歲。中國大陸及韓國旅行。
	・臺灣省立美術館購入〈紐約夜景〉；洛杉磯許鴻源順天美術館收藏〈懷念的小巷〉。
1991	・七十二歲。到中國大陸及日本旅行，參觀各地美術館。
	・再度應聘為省展審查委員，出品〈熊本城之春天〉。
	・因心臟律動不整，入住國泰醫院，檢查結果還可以旅行。

1992	· 七十三歲。於南畫廊個展,主題是「立體派先驅」。
	· 臺灣省展邀請出品〈廈門鼓浪嶼〉;全國美展邀請出品〈天壇〉。
	· 到日本及中國大陸旅行。
1993	· 七十四歲。患支氣管擴張症。白內障開刀。
	· 臺灣省立美術館聘為展覽評審委員。
	· 中正紀念堂畫廊開啟紀念展,邀請出品〈大戰後之海底〉。
1994	· 七十五歲。籌備羅曼美術館成立事宜,前往淡水美術大廈居住。後因氣候太濕,不適油畫收藏而放棄成立。
1995	· 七十六歲。搬回信義路住所。
	· 全省美展擔任評審委員,出品〈扶桑花〉。全國美展邀請出品〈卡德麗亞〉。
	· 南畫廊個展,主題「立體派、夢幻少女」。
1996	· 七十七歲。至俄國、東歐諸國、日本旅行。
	· 全省美展邀請,出品〈歸途〉。
1997	· 七十八歲。前往西班牙、葡萄牙、荷蘭、德國旅行。
	· 全省美展邀請出品〈臺東小野柳〉。
1998	· 七十九歲。法國古城旅行。
	· 第15屆全國美展邀請,出品〈聖米歇爾山〉。
1999	· 八十歲。歐洲、奧地利、瑞士、法國、日本、埃及旅行。
	· 228美展邀請,出品〈加緊走來,阿母抵這兒〉。
2000	· 八十一歲。南畫廊舉辦「家園80繪」主題個展。
	· 高雄市立美術館收藏〈迪化街(1)〉。
2001	· 八十二歲。接受日本宮崎縣立美術館聘書,演講關於鹽月桃甫。
	· 高棉、吳哥窟、金邊等地旅行。
	· 順益美術館收藏〈貓鼻頭〉。
2002	· 八十三歲。中國內蒙、山西等地旅行。
	· 左眼白內障手術治療。
	· 第6屆228紀念美展邀請出品〈恐怖時代之母親〉。
	· 臺北市立美術館收藏〈夢〉與〈迪化街(3)〉。
2003	· 八十四歲。遊歷大陸四川九寨溝、黃龍、樂山大佛等名勝。
2004	· 八十五歲。日本、琉球旅行。
2005	· 八十六歲。泰北旅行。
	· 狹心症發作入臺大醫院,因手術高風險而想畫更多畫,放棄手術。
	· 北京、承德旅行,是最後一次國外旅行。
	· 蘇建宏著論文《許武勇繪畫藝術之研究》得碩士學位。
2006	· 八十七歲。狹心症頻發,於林口造家族墓園。
	· 臺北市立美術館舉辦回顧展,展出一百零二件30號作品。
	· 臺北市立美術館收藏〈十字路(臺灣)〉、〈農村之月〉、〈臺北市之藍天〉、〈幻想(2)〉、〈普濟殿前〉。
2009	· 九十歲。狹心症激烈發作,經冠狀動脈繞道手術、植入心律調整器得挽回一命。
2010	· 九十一歲。藝術家出版社出版《臺灣美術全集29——許武勇》。
2011	· 九十二歲。持續作畫。
2012	· 九十三歲。持續作畫。
2013	· 九十四歲。出版人生最後一本畫集、出席「家庭美術館——美術家傳記叢書暨臺灣資深藝術家影音紀錄片」聯合發表會、主持位於臺北市信義路二段9號九樓的「許武勇美術館」揭幕。妻子徐淑香病逝。
2014	· 九十五歲。接受攝護腺手術。因體力日衰,將畫布放在椅子或箱子上作畫。
2015	· 九十六歲。親筆寫《許武勇回憶錄》至11月完成。
2016	· 九十七歲。過世。
2018	· 《家庭美術館——美術家傳記叢書——浪漫·夢境·許武勇》出版。

家庭美術館／美術家傳記叢書

浪漫・夢境・**許武勇**

陳長華／著

發 行 人｜陳昭榮
出 版 者｜國立臺灣美術館
地　　址｜403 臺中市西區五權西路一段 2 號
電　　話｜（04）2372-3552
網　　址｜www.ntmofa.gov.tw
策　　劃｜林明賢、何政廣
審查委員｜蕭瓊瑞、廖新田、謝東山、白適銘、廖仁義
　　　　　陳瑞文、黃冬富、賴明珠、顏娟英、林素幸
　　　　　石瑞仁、林保堯、楊永源、潘小雪
執　　行｜林振莖
編輯製作｜藝術家出版社
　　　　｜臺北市金山南路（藝術家路）二段 165 號 6 樓
　　　　｜電話：（02）2388-6715・2388-6716
　　　　｜傳真：（02）2396-5708
編輯顧問｜王秀雄、謝里法、黃光男、林柏亭、蕭瓊瑞
總 編 輯｜何政廣
編務總監｜王庭玫
數位後製總監｜陳奕愷
數位後製執行｜陳全明
文圖編採｜洪婉馨、朱珮儀、蔣嘉惠
美術編輯｜王孝嫄、吳心如、廖婉君、郭秀佩、張娟如、柯美麗
行銷總監｜黃淑瑛
行政經理｜陳慧蘭
企劃專員｜徐曼淳、朱惠慈、裴玳諼

總 經 銷｜時報文化出版企業股份有限公司
倉　　庫｜桃園市龜山區萬壽路二段 351 號
電　　話｜（02）2306-6842

南部區域代理｜臺南市西門路一段 223 巷 10 弄 26 號
　　　　　　｜電話：（06）261-7268
　　　　　　｜傳真：（06）263-7698
製版印刷｜欣佑彩色製版印刷股份有限公司
裝　　訂｜聿成裝訂股份有限公司
電子出版團隊｜圓滿數位科技有限公司

初　　版｜2018 年 10 月
定　　價｜新臺幣 600 元

統一編號 GPN　1010701469
ISBN　978-986-05-6712-0

國家圖書館出版品預行編目資料

浪漫・夢境・許武勇／陳長華 著
-- 初版 -- 臺中市：國立臺灣美術館，2018.10
　160面：19×26公分　（家庭美術館）

ISBN　978-986-05-6712-0　（平裝）

1.許武勇　2.畫家　3.臺灣傳記

940.9933　　　　　　　　　　107015028